생각이 나서 2

그리고 누군가가 미워진다

생각이 나서 2

펴낸날 | 2016년 11월 15일 초판 1쇄

지은이 황경신
디자인 niceage
펴낸이 이태권
펴낸곳 (주)태일소담
　　　　서울특별시 성북구 성북로8길 29 (우)02834
　　　　전화 745-8566~7　팩스 747-3238
　　　　e-mail sodam@dreamsodam.co.kr
　　　　등록번호 제2-42호(1979년 11월 14일)
　　　　홈페이지 www.dreamsodam.co.kr

ISBN 979-11-6027-005-1 03810

이 도서의 국립중앙도서관 출판시도서목록(CIP)은 서지정보유통지원시스템 홈페이지
(http://seoji.nl.go.kr)와 국가자료공동목록시스템(http://www.nl.go.kr/kolisnet)에서
이용하실 수 있습니다.(CIP제어번호: CIP2016025102)

177
true stories & innocent lies

생각이 나서 2

[그리고 누군가가 미워진다]

황경신 한뼘노트

소담출판사

차례

하고 싶은 말을 뒤집어보니
하지 말아야 할 말이더라.
가기 싫은 길을 뒤집어보니
가야 할 길이더라.
소란한 꿈을 뒤집어보니
덧없는 욕심이더라.

잊을 수 없는 사람을 뒤집어보니
돌이킬 수 없는 마음이더라.
너의 침묵을 뒤집어보니
이별이 선명하더라.

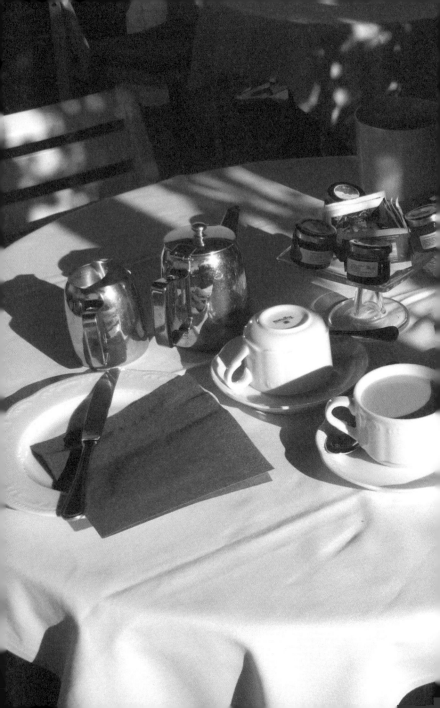

소원이라면

좋은 책을 읽으며 좋은 구절에 밑줄을 긋고
온전한 감동을 받고 싶다.
좋은 음악을 들으며 좋은 표정으로
순전한 미소를 짓고 싶다.
좋은 사람을 마음껏 좋아하고
좋은 마음을 품고
좋은 생각을 하고
좋은 이야기를 쓰고
외로운 누군가의 독백에 귀를 기울이고 싶다.
견딜 수 없는 슬픔과
감당할 수 없는 아픔을 어루만져주는 친구에게
다정하고 변함없는 친구가 되어주고 싶다.
불필요한 것은 덜어내고
누구도 아프게 만들지 않고
간직할 수 없다면 망각하고 싶다.
잘 먹고, 잘 자고, 조금 더 강해져서

조금 덜 상처받고 싶다.
단순하고 소박하게 행복해지고 싶다.

힘내라, 말고 힘들지, 라고
잘해라, 말고 잘하자, 라고
안됐다, 말고 어떡해, 라고
잘됐다, 말고 잘했다, 라고
해줄 수 있는 게 이것밖에 없어서 미안하다고
곁에 있어줘서 손을 잡아줘서 고맙다고
오백서른일곱 가지 이유로 좋아한다고
어제처럼 오늘도, 오늘처럼 내일도, 난 너의 편이라고.
이런 부드럽고 따뜻한 말들이
말들 속의 환하고 힘이 센 마음이
지상의 꽃처럼 피어나기를
하늘의 별처럼 반짝이기를
그래서 한순간과 하나의 영혼을 밝힐 수 있기를.

당신도 부디 그러하기를.
새해의 소원이라면.

연착륙

'날아가는 비행기에서 낙하산도 없이 뛰어내리기보다, 연착륙을 할 때까지 기다리는 게 낫다'고 심해어가 말했다. ('낙하산'이라는 단어를 떠올리지 못해서 '파라솔인가 뭔가'라고 하는 바람에, 진지하던 대화가 갑자기 코미디로 바뀌었다.) 그 말에 충분한 일리가 있어 일단은 납득해놓고도, 갸웃거리며 한참을 생각했다.

만약 비행기에 타고 있는 게 안전하지 않다면, 무사히 비행을 마친다 해도 어디에 착륙할지 전혀 알 수가 없다면, 그런데 비행기의 고도가 낮고 지금 바다 위를 날고 있다면, 해본 적은 없으나 바다에서 수영을 할 수 있다면, 때맞춰 구조될 수 있다면? 위험하고 무모한 시도를 검토하며 내게 구명조끼나 낙하산이나 하다못해 파라솔이라도 있는가 뒤져본다. 싫든 좋든, 선택은 내가 해야 한다. 그런데 내가 원하는 것은 과연 '안전'일까?

연착륙 비행하던 물체가 착륙할 때, 비행체나 탑승한 생명체가 손상되지 아니하도록 속도를 줄여 충격 없이 가볍게 내려앉음.

무서운 일들도

오늘은 이것을, 하면서 수영 선생님이 주신 건 벨트였다. 벨트에는 끈이 달려 있고 그 끈은 양동이에 묶여 있다. 벨트를 허리에 차고 수영을 하면 양동이 안에 가득 찬 물이 진행을 방해한다. 안 해봐서 모르겠지만 모래주머니를 차고 모래사장을 달리는 것과 비슷하달까. 그렇게 두 바퀴를 돌았는데, 무섭긴 했지만 생각보다는 괜찮았다.

양동이를 매달고 헤엄치는 것처럼 무서운 일들도, 생각보다 괜찮았으면 좋겠다. 안 괜찮아도 빠져 죽지는 않는다는 교훈을 얻은 게 성과일지도 모르겠다. 그래도 다시 하고 싶진 않다. 올림픽 나갈 것도 아니고.

너를 사랑하는 사람을 생각해.
그리고 뭔가를 먹어.
죽을 만큼 무서울 때는.

당도하다

그날은 길을 잃었다. 전철에서 내려 집으로 가려는데, 수백 번
은 오갔던 길이 갑자기 낯선 얼굴을 하고 날카롭게 날을 세우는
바람에, 나는 뭔가에 쫓기는 사람처럼 이 골목 저 골목으로 달려
들어갔다가 돌아 나왔지만, 미로는 점점 깊어졌다. 시간이 지날수
록 집과 점점 멀어지는 것 같아, 결국 큰길로 뛰쳐나가 택시를 잡

왔는데, 그러고도 한동안 방향을 가늠할 수가 없었다.

그날과 같은 곳에서, 그날과 같은 사람들과, 그날과 같은 코스로 마시고, 그날과 비슷한 취기를 안고, 그날과 비슷한 시간에 헤어져, 그날처럼 전철을 탔다. 그날과 달리 길을 잃지 않고 무사히 도착하자 뭔가가 달라져 있었다. 이를테면 마음의 밀도라거나 감정의 온도 같은 것. 시간의 질감이라거나 공간의 촉감 같은 것. 가까스로 겨울의 심장에 당도했으니 이제 코코모를 들어야겠다.

봄은 슈베르트, 여름은 헤이든, 가을은 브람스, 그리고 겨울은 비치 보이스의 것이니.

대답을 기다리는 시간

　　대답을 기다리는 시간 동안 생각은 저 혼자 뻗어 가서 가지마다 열매를 매단다. 모양과 색깔과 맛과 향기가 저마다 다른 열매들이다. 어떤 것은 너무 묘하거나 무섭게 생겨서 차마 맛을 볼 엄두가 나지 않는다. 그런 날들이 길어지면 심장은 스스로를 보호하기 위해 시선을 돌린다. 생각의 나무 같은 건 생각 속에나 존재하는 거라고 스스로를 다그치며 땅이나 하늘, 가능하다면 바람을 보려고 애를 쓴다. 그러다 보면 어느 순간, 기다리는 대답이 무의미해질 때가 있다. 어떤 대답이 오든 상관없어지는, 대답이 오든 말든 중요하지 않아지는, 그러니까 '그때'가 지나버린 때.

단면

우리에게 주어지는 것들은 언제나 단면들이고, 높은 곳에서 내려다보기 위해서는 단면들과 멀어져야만 한다. 그리하여 왜곡되는 진실, 덧붙여지는 오해, 마구잡이로 번져가는 불온한 상상력이 최악의 시나리오를 쓰기도 한다. 그리고 사건은 미궁에 빠진다.

그날 네가 흔들렸던 건 나 때문이었나.
지나가던 바람의 간섭 때문이었나.

때로 후회하더라도

감정에 솔직해지는 일.

어렵고 부끄럽고 가끔 무의미해지고 때로 후회하게 되는 일.

그래도 누군가 내게 그래줬으면 하는.

그래도 그럴 수 있는 누군가가 가까이 있어주었으면 하는.

어렵고 부끄럽고 가끔 무의미하고 때로 후회하더라도.

된통 앓아야

이젠 무슨 일만 일어나면 이것저것 싹싹 뒤져 바닥까지 다 긁어
내고, 얘가 이랬어요, 쟤가 저랬어요, 일러주고 손가락질하고 그걸
가지고 또 판단하고 비판하고 정리해버리는구나. 이런 시대에 살면
서 나도 뭔가 조심해야겠다 같은 생각은 절대로 안 들고, 불친절할
뿐 아니라 이것도 모르고 저것도 모르겠다는 글이나 쓰고 있어도 괜
찮을까 하는 생각도 아주 안 드는 건 아니지만 어쩔 수 없고, 아무튼

은유도 없고 행간도 없으니 시적이지도 철학적이지도 않은 세상이로구나. 어차피 사는 거 시시하지 않게 살고 싶은 와중에, 가끔 찾아오는 알러지인지 아빠한테 옮은 감기인지 알쏭달쏭한 '기운'이 있어서, 알러지 약과 비타민C와 아스피린을 몽땅 먹었다. 이 '기운'이 사라진다면 알러지인지 감기인지 영영 모르게 될 테지. 감기에 걸리면 아, 감기였구나, 알게 될 테고. 세상이 다 이런 식이지. 영영 모르거나 된통 앓아야 알게 되거나. 그러고 보니 인간의 육체는 의외로 시적이고 철학적이야. 은유와 행간은 물론이고 반전과 위트까지 있으니.

009

기억도 안 나는데

소풍을 갔다 돌아오는데 배낭이 없어졌다는 걸 알았다. 찾을 길이 막막하여 걸음을 되돌리진 않았다. 집으로 오니 돌아가신 외할머니가 밥은 먹었느냐고 물으셨다. 지금의 나보다 젊은 어머니는 걱정스러운 낯으로 내 안색을 살폈다. 배낭은 찾을 수 있다고, 어차피 중요한 것도 들어 있지 않다고, 나는 거짓말을 했다. 어디에서 무엇을 하고 왔는지 기억도 안 나는데, 벌써 아침이었다. 잃어버린 게 무엇인지도 모르겠는데, 이미 꿈에서 쫓겨나 있었다.

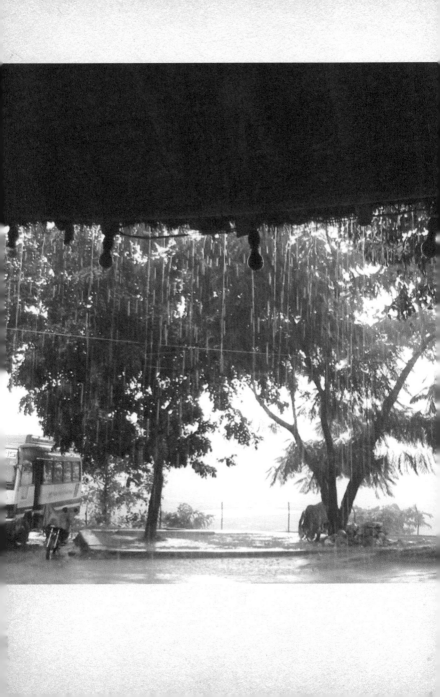

소나기 퍼붓는 시간

갈 길은 멀고 언덕은 한없이 높아, 지붕이 낮은 노중의 카페로 들어섰는데, 갑자기 소나기가 내렸다. 괜히 신이 난 우리는 창문에 매달려, 달려와 맺히는 수백 수천의 빗방울을 세어보았다. 그런 꿈을 꾸고 일어나 문장을 고르다 우리는 어디로 가려 했던가 생각했다. 그 길을 다 가거나 중도에서 멈추거나, 그런 건 중요하지 않을지도 모른다고 생각했다. 예기치 않게 발이 묶여도 그 또한 생의 선물이라고. 지금은 소나기 퍼붓는 시간이다.

비가 그치면, 나는 한 번도 가본 적 없는 낯선 길에 서 있으리라.

반반

　자꾸만 뒤를 돌아보며 지표를 확인하는 것은 나쁜 습관일지도 모른다는 생각이 들 때가 있다. 이만큼 왔으니 더 가볼까 하는 마음과 이만큼이나 왔으니 늦기 전에 돌아가야 하지 않을까 하는 마음이 반반이다. 이럴 경우 대체로 후자를 택하는 삶을 나는 살아왔다. 그렇게 걸어온 길이 차곡차곡 쌓여 운명이 되었으므로 감히 그것을 거역해볼까 하는 마음과 그럴 만한 용기가 과연 내게 있을까 하는 마음이 반반이다. 어차피 미래는 모르는 것, 아는 길을 택한다고 하여 내가 아는 미래가 나타나진 않겠지만, 모르는 길 안에 홀로 남겨졌을 때 그 절망이 어떠할지 또한 가늠할 수가 없다. 생각을 너무 많이 하면 안 된다는 것을 알면서도 생각을 하지 않는 나는 또 무슨 의미가 있나, 그런 생각이 또 반반이다.

기척

오래된 나무의 곁을 지나갈 때 봄의 기척을 느꼈다. 새살이 돋아날 때처럼 간지럽고 꿈의 흐름처럼 부드럽게 단절되었다가 이어지는 시간. 아무런 예고도 없이 꽃이 피어나듯 마음이 열릴 때면 어쩔 수 없이 빈 손바닥을 바라본다. 마치 그곳에 삶이나 사랑 또는 모든 동화 같은 이야기에 대한 답이 있다는 듯이. 이것은 나의 생일까 혹은 오래전부터 이어져온 어떤 신화의 단편일까. 발끝을 세우고 숨을 죽이고 조심스럽게 이 길을 통과한다면 봄에 이를 수 있을까. 나무는 대답이 없고 아직 찬바람은 세계를 물결치게 해도, 빈 손바닥으로 봄을 잡을 수 있을까.

맨마음으로 봄을 견딜 수 있을까.
맨얼굴로 너를 볼 수 있을까.

환기

아침에 일어나 창을 열고 환기를 하는 것만으로는 개운하지 않은 날이 있다. 물김치라도 담가야 생의 호흡이 차분해지고, 크고 작은 문제들이 조금쯤 괜찮아질 것 같은 날. 뻣뻣하던 무가 소금을 만나 보드라워지고 밍밍한 물이 온순한 것들과 함께 간을 맞춰가는 것을 보고 싶은 거다. 반짝거리던 사람과의 관계가 절룩거리고 헝클어질 때, 착한 채소들과 리듬을 맞추고 온도를 섞고 싶은 거다. 환기, 기운을 바꾸고, 환기, 생각을 되살려 불러일으키고 싶은 거다. 절여지고 익어가고 어우러지도록 기다리는 시간이 얼마나 힘차게 흘러가는지, 확인하고 싶은 거다. 생이 가져다주는 예기치 않은 에너지를 어떻게든 소모해야만, 통과할 수 있는 날이, 있다. 오늘처럼.

비트의 빨강과 무의 하양, 어우러짐.
노랑과 초록의 라임, 악센트.

말장난

착한 여자는 남자를 나쁘게 만들고, 나쁜 남자는 여자를 초라하게 만들고, 초라한 여자는 남자를 답답하게 만들고, 답답해하는 남자는 여자를 지치게 만든다.

나쁜 여자는 남자를 집착하게 만들고, 집착하는 남자는 여자를 두렵게 만들고, 두려워하는 여자는 남자를 난폭하게 만들고, 난폭한 남자는 여자를 도망가게 만든다.

착한 남자는 여자를 오만하게 만들고, 오만한 여자는 남자를 바보로 만들고, 바보 같은 남자는 여자를 짜증 나게 만들고, 짜증 나는 여자는 남자를 차갑게 만든다.

나쁜 남자는 여자를 시시하게 만들고, 시시한 여자는 남자를 지루하게 만들고, 지루해하는 남자는 여자를 안달하게 만들고, 안달하는 여자는 남자를 무심하게 만든다.

아님 말고.

만약 내가

만약 내 삶이 완전했다면

그 빈틈을 파고 들어와 차오르는 무엇도 없었으리라.

만약 내가 이미 완성되어 있었다면

겁을 먹고 비틀거리다 무너져 내리는 환희를 겪지 못했으리라.

만약 내가 모든 사물 그리고 사람과의 간격을 유지한 채

견고한 성을 쌓고 홀로 충만했다면

세계의 온기와 습기로 인해 행복과 불행을 오고 갈 수 없었으리라.

뛰는 심장의 위치를 알지 못하고

사려 깊은 손끝의 두려움을 알지 못하고

불안한 날개가 품고 있는

가엾으리만큼 순진한 꿈을 알지 못했으리라.

만약 내가 서둘러 많은 것들을 결정했다면.

만약 내가 확신과 운명으로 가득 차 있었다면.

안전하지 않았다

그 어떤 길도 안전해 보이지 않는다.

그런데 내가 길을 선택한 적이 있긴 있었을까? 다른 길이 없었기 때문에 그 길 위에 섰고, 하루 몫의 슬픔을 감당하며 걸음을 옮겼을 뿐이다. 예쁜 꽃들이 있었고 가끔 길동무를 만나기도 했지만, 꽃이 시들고 사람과 헤어져도 도리가 없었다. 그래도 그것으로 생이 족하다 여겼다. 아무것도 가질 수 없다고 믿었으므로 가능하면 흔적을 남기지 않으려고 애를 썼다. 꽃이나 사람처럼 왔다 가는 존재가 아니라, 멀지만 영원한 별들을 쓰고 또 노래하고 싶었다. 그래도 그 어떤 길도 안전하지 않았다. 내 앞에 놓인 지금의 이 길이 그러하듯이.

내가 길을 선택하는 게 아니라,
아마도 길이 나를 선택하는 것이어서.

실없다

'실없이 만나 이렇게 즐거운 자리가 많았으면 좋겠다'고 누군가 말했다. '실없다'는 '말이나 하는 짓이 실답지 못하다'는 뜻이라는데 '실답다'라는 말은 도통 써본 적이 없어서 더불어 찾아보니, '꾸밈이나 거짓이 없이 참되고 미더운 데가 있다'란다. 그렇다면 '실없음'은 참되지 않고 미덥지가 않다는 뜻이니 좋은 의미가 아니란 소리다. 하지만 '실없이 만난다'는 말은 왠지 다정하다. 목적도 없고 해야 할 일도 없고 열매나 뭐 그런 걸 얻을 작정도 없이, 그저 좋아서 만난다는 느낌이다. 그 느낌을 안고 '실없다'는 말을 좋아하기로 한다. 실없이 만나 실없는 시간을 탕진하기로 한다.

음미

사실, 쓰려고 작정을 하면 쓸 수 없는 것은 없다. (글의 앞머리에 '사실'이란 단어가 나오는 걸 좋아하진 않지만 이 경우에는 어쩔 수 없다.) 마치 한 마리의 생선으로 회를 뜨는 것과 흡사하다. 파닥거리는 생선을 도마 위에 올려놓고 머리와 꼬리를 잘라낸 다음 잘 벼려진 칼로 칼집을 낸다. 칼끝으로 뼈를 느끼며 살을 발라내고 조심스럽게 껍질을 벗긴다. 충분히 숙성을 시키고 먹기 좋게 자른다. 싱싱한 재료를 고르는 것, 익숙해질 때까지 반복하는 것, 그리고 시간 속에 담가 숙성시키는 것. 그것으로 일단 완성은 된다.

어떤 파닥이는 인상, 순간, 혹은 감정 같은 것을 포획하여 접시 위에 올릴 만한 것으로 만들기까지의 과정은, 그러므로 집중하여 리듬을 타는 일이다. 덜컹거리던 것들이 맞춰지고 헝클어진 것들이 풀리고 까마득했던 것들이 가까워진다. 혹은 그런 작업을 통하여, 파닥이는 날것을 밀어내는 것인지도 모르겠다. 체하지 않도록. 천천히 오래오래 음미할 수 있도록.

겨우 행복해졌다

어리고 어리석었던 날에 삶이 그토록 무거웠던 건, 그 무게를 홀로 다 지려 했기 때문이었다. 알록달록 유치한 색깔의 깃털이나 울퉁불퉁 불친절한 껍질 같은 것으로 감싼 마음을 누구에게도 들키지 않는다는 게 자랑이었다. 엉망진창으로 흐트러지고 상처투성이가 되었을 때도 썩 괜찮은 척하는 일로 자만심을 채웠다. 솔직하게 진심을 털어놓으면 나만 손해 보는 거라 여겼다. 그렇게 삶이란 화염에 휩싸여 아무것도 볼 수 없었고 그래서 죽도록 외로웠다.

이제는 아니다. 무너질 것 같다고 말하고 받쳐달라고 부탁한다. 그때마다 사람이 내 손을 잡고 얼마든지, 라고 얘기한다. 이렇게 뒤엉켜 사는 일, 연약한 영혼을 고스란히 사랑에 내어주는 일, 그런 일들로 삶이 단단해지지는 못해도 견딜 만해진다. 그런 일들이 기적을 행한다.

겨우, 행복해졌다.

시간여행의 패러독스

'타임머신을 타고 과거로 돌아가 아버지를 죽인다면 나는 태어나지 않았을 것이다. 타임머신을 타고 과거로 돌아가 아버지를 죽이는 내가 존재하는 것은 불가능하다'는 것이 시간여행의 패러독스다. 하지만 '타임머신을 타고 과거로 돌아가는 내가 존재한다'는 것은 '아버지를 죽이는 일'은 일어나지 않았다는 의미다. 말하자면 과거는 이미 완성되어 있고, 일어날 일은 다 일어났으며, 일어나지 않은 일은 일어날 수 없다는 것이다. 미래가 닥쳐와 현재가 되고 현재는 끊임없이 과거로 축적된다. 그렇다면 미래에 일어날 일 역시 정해져 있는 것인지도 모른다. 일어날 일은 일어날 것이고, 일어나지 않을 일은 영원히 일어나지 않을 것이다.

어느 길을 선택해도 후회할 수 있다는
말은, 어느 길을 선택해도 후회하지
않을 수 있다는 말과 동일하다, 는
생각으로 나를 위로한다.

바그너별

나는 막막한 하늘 한쪽에 떠 있는 하얀 별처럼
어리둥절한 채로
방향을 알려줄 지표가 될 만한 것을 찾아
서성이고 두리번거리다가
서성이고 두리번거리는 푸른 별 하나를 만난다.

너는 참 기묘한 심장을 가졌구나.

그런 말을 그에게 듣고
태어나 처음으로 심장을 가져본 별처럼
온도와 습기와 속도를 재어본다.
그런데 어디로 가야 하느냐고 나는 묻고
푸른 별은 이상하다는 듯 가웃하게 빛나며
대답한다.

저기 봐, 저 별의 이름은 바그너야.

시속 오십일만오천 킬로미터의 속도로
지구를 향해 달려가고 있어.

무엇을 응시하는 것처럼 푸른 별의 빛이 가늘어지고
우리는 나란히 반짝이며
아마도 이천육백 광년 뒤에 지구에 도착할
바그너별의 굉장한 속도를 지켜본다.

우리는 별이니까. 우리가 방향이야.
그러니까 심장을 잘 지켜.

막막한 하늘 한쪽에 떠서
푸른 별의 아름다운 충고를 품고
여전히 어리둥절한 채로 나는
터질 것 같은 심장을 끌어안는다.

내가 별이고, 내가 방향이다.

탓

나는,
구겨지기 쉬운 얇은 백지 같은 삶을,
뚜껑 하나 제대로 열지 못하는 힘없는 손으로 받쳐 들고,
사람의 자애를 구하며,
찬바람 부는 벌판에 서서,
닥치지도 않은 이별의 무게를 가늠해본다.

벌판의 나무들이 웅성거리고 별들은 소란하여,
자꾸만 발아래가 무너진다.
약속은 멀고 길은 보이지 않으므로,
행복은 주저하며 왔다가 단호하게 빠져나간다.

아니다.
약속이나 길의 탓이 아니다.
일어나지 않을 일을 오래도록 기다린 자의 화분 속에서,
믿지 못하는 마음이 자라버린 탓이다.
예고 없이 열린 문의 탓이다.

아니다.
마음이나 문의 탓도 아니다.
탓할 수 있는 모든 것을 잃어버리고,
날마다 심장의 온도를 재어보며,
희고 맑은 종이 같은 삶이,
의도하지 않은 색깔로 물들어가는 모습을,
기뻐하며 또 슬퍼하며,
바라보고 있다,
나는.

눈보라

휘영청 지구가 기울고 하루가 저물어갈 때
날개도 없는 마음이 파닥인다.
무거운 것들이 서로를 끌어당기고 가벼운 것들이 서로를 스칠 때
역사도 없는 사랑이 출렁인다.
많은 이야기를 했으나 아무 이야기도 하지 않은 것 같은 기분으로
천천히 블라인드를 내린다.
모습은 희미해지고 체취는 또렷해지고
나는 갓 태어난 무엇처럼 서투르게 휘몰아치고 날린다.
끝내 지상에 닿지 못하고 흩어져버릴 눈보라처럼.

믿어지지 않지만

지난겨울은 그리 춥지 않았으니 봄의 꽃들이 한꺼번에 왈칵 피어나도 겁을 먹지 않겠다고 다짐한다. 삶의 모서리들이 제법 날카로웠고 이별로 인한 흉터가 여태 남아 있지만, 새살이 돋아나는 온기를 모른 척하지 않겠다고 다짐한다. 껴안을 수 있는 것은 온전히 껴안고 내보이고 싶은 것은 활짝 내보이고, 행복은 햇살 속에 당당하게 펼쳐놓겠다고 다짐한다. 한 걸음 뒤에 떨어져 홀로 울거나, 불온한 상상력으로 반짝이는 것들을 흐려놓지 않겠다고 다짐한다. 꽃의 순간을 온몸의 세포 하나하나로 받아들이겠노라고, 빛의 찰나를 시간의 결마다 새겨 넣겠노라고, 믿어지지 않지만 안간힘으로 믿겠노라고. 봄날을. 당신을.

만약에 봄이 온다면,
만약에 당신이 온다면,
믿어지지 않지만.

그러니까 거기서만

_ 아침은 멀건 죽, 점심은 빵, 저녁은 죽에다 간단한 반찬 하나,
잘 먹으면 국수, 밥은 일주일에 한두 끼. 씻기도 불편하고, 추워.

_ 그런데 왜 가셔서 왜 그렇게 오래 계셨어요?

_ 그림 그리려고.

_ 여기도 작업실이 있잖아요.

_ 거기서만 그릴 수 있는 그림이 있으니까.

_ 여기서 그리는 그림보다 거기서 그리는 그림이 더 마음에 드
세요?

_ 아니 꼭 그런 건 아니지만.

_ 그럼 왜…?

_ 그러니까 거기서만 그릴 수 있는….

한 달 동안 중국에 머물다 돌아오신 화가 선생님과의 대화가
무한반복의 조짐을 보여 그냥 웃어버리고 잔을 들었던 어제. 오늘
또 그 대화가 마음속에서 무한반복된다.

나는 수십 명이 뒤엉켜 악다구니를 치는 잡지사에서 글을 쓰

기 시작했기 때문에, 글을 쓰려고 절이나 뭐 그런 곳을 찾아가는 사람들을 보면 늘 고개가 갸우뚱해졌다. 어쩌면 나와 관계없는 것 또는 사람에 대해서는 언제 어디서나 차단기를 내려버리는 성격 탓에, 백만 명이 주위를 서성여도 나 할 짓을 할 수 있는 건지도 모르겠다.

하지만 그때, 그곳, 그런 상태에서만 쓸 수 있는 글은 분명히 있다. 내 경우에는 그런 것을 선택했다기보다 강요받았다는 것이 정확하다. 내몰리고 갇혀서 쓸 수밖에 없어 썼다고 말하면 과장일까. 그러나 시간이 흐른 후 그때 쓴 글들을 다시 볼 때면, 굳이 그렇게까지 다 내보일 일은 아니었는데, 하는 생각도 종종 든다. 역시 과잉일까, 하다가 머리를 흔든다.

그때 솔직했다면 솔직하고 싶었던 거고, 그때 감추었다면 감추고 싶었던 것이다. 혹은 그래야만 나 자신을 또는 이 삶을 유지할 수 있다고 믿었기 때문이다. 과거를 부정하면 현재는 무너지고 미래는 오지 않을지도 모른다. 부풀었던 것들도 가라앉았던 것들도, 지금은 같은 농도로 시간 속에 고여 있다. 이제 와서 굳이 건질 일은 아니지만, 굳이 변명할 이유도 없다. '그러니까 지금 여기서만 그릴 수 있는' 무엇을 그리는 것만으로, 이렇게 날들은 차고 넘치니.

외로운 단어

정직함은 그토록 외로운 단어라는 빌리 조엘의 노랫말을 처음 들었을 때, 꽤 의아했지요. 삶은 순결하지 않고 가질 수 없는 것들로 가득 차 있다는 것을 몰랐으니까요. 그 말은 했어야 했는데, 보다 그 말은 하지 말았어야 했는데, 하고 후회하는 날들이 많아진 건 언제부터였을까요. 마음을 털어놓을 때마다 나의 일부가 떨어져 나가고, 그 마음을 다시 채우는 데 점점 더 많은 시간이 걸렸지요. 바람이 불어와 커튼을 들추어, 그 뒤에 숨겨놓은 진심을 내보이는 순간도 있었지만, 아무것도 아니라고 서둘러 변명을 하고 집으로 돌아왔던 날들. 그런 날들의 밤은 차고 외로웠지만, 나는 그럭저럭 괜찮으니 괜찮은 거라 믿었어요. 그러던 어느 날, 모든 것이 지긋지긋해지고, 내 인생이 거짓 속으로 침몰하고 있다는 두려움이 왈칵 솟아올랐어요. 나를 평가하고 단정하지 않는 사람이, 고정관념의 잣대로 가늠해보지 않는 사람이 그리워졌어요. 그래서 나는 진실을 말하기 시작했어요. 그러자 그것을 짓밟지 않고 고이 받아 간직해주는 사람들이 피어났어요. 같이 웃고 같이 울며 부대끼고 나부껴도 된다고, 어두운 옷장 속에 못생긴 비밀을 숨겨

두지 않아도 된다고 얘기해주었어요.

　이 말을 할까 말까 망설일 때 이미 진실의 온도는 낮아지는 것. 스스로 식어버리고 얼음처럼 굳어지는 것. 그래서 그렇게 외로운 단어가 되어버리는 것인지도 몰라요. 그러니 우리는 진실을 말하기로 해요. 그 말을 한 것을 당신이 후회하지 않도록, 내가 따뜻하게 품어줄게요. 싹을 틔워 피어나도록, 그래서 온 세상이 환해지도록.

갈까, 물으니

갈까, 물으니 가라, 해서 갈게, 하고 대답했다. 어쩐 일인지 나는 슈트케이스를 들고 있었는데 어딘가 떠나려는 것은 아니고 어디선가 돌아오는 길이었다. 지나온 여정을 다 꾸렸어도 슈트케이스 하나로 충분하니 또 떠나는 일이 아주 힘겹지는 않겠다고 생각했다. 발을 내딛을 때마다 지상에 고여 있는 슬픔이 찰박찰박 소리를 냈다. 그 슬픔에서는 오래된 나무의 맛이 났다. 스르르 택시 한 대가 굴러 왔고 슈트케이스를 차로 밀어 넣었지만 가야 할 곳이 어딘지 기억이 나질 않았다. 최근에 주거지를 옮겼는데 주소가 까마득했다. 가까스로 지명을 떠올렸지만 영 자신이 없어 우물거리고 있을 때 그가 내 팔을 붙잡았다. 이대로 가면 안 된다고 했으나 뒤늦은 말이었다. 갈까, 물었을 때 가라, 했으니 나는 갈 수밖에 없는 사람이었다.

꿈은 파도처럼 스르르 나를 밀어냈고 백지 같은 하루가, 아무 일도 일어나지 않을, 혹은 무슨 일이든 일어날 하루가 손을 내밀었다. 그런 꿈이어서 슬프고 그게 꿈이어서 다행인 나의 형편과 무관하게, 창밖에서는 어제 내린 눈이 스르르 녹아가고 있었다.

Carlsberg

COPENHAGEN
1847

TAVERNA

어쩌지 못할 것이다

생의 한 가지에 모든 것을 매달아놓았다면
그것이 무거워져 무너져 내리는 것을
어쩌지 못할 것이다.
창을 열어 세상의 빛을 들여놓았다면
그 빛 뒤에 짙은 그림자가 얼룩지고
캄캄한 아픔이 파고드는 것을
어쩌지 못할 것이다.
상상과 공상과 망상을 누리고 그 안에서 행복했다면
그들이 행하는 혼란과 무기력한 절망을
어쩌지 못할 것이다.
단 한 번도 끝까지 가본 적이 없는 것은
모든 생각의 끝이 미리 끝으로 달려갔기 때문.
그런 방식에 담가지고 길들여진 나를
이제와 어쩌지 못할 것이라고 말하고 싶진 않지만
당신이 어쩌지 않는다면
나 역시 어쩌지 못할 것이다.

너를 견딘다

그날은 달의 기운이 강했다. 숨어 있던 길들이 뒤척이며 몸을 열었다. 골목길에서 너를 기다릴 때, 예감은 없었으나 징조는 있었다. 세포들은 두려움으로 아우성을 쳤고, 입술에 고인 열기는 목젖을 타고 심장으로 흘러 내려갔다. 이것은 외로움의 끝일까 아니면 슬픔의 시작일까, 가늠하는 이성을 너의 목소리가 흔들었다. 너는 나를 어디론가 데려가고 싶어 했고, 나는 네가 나를 어디론가 데려가주었으면 좋겠다는 생각으로부터 도망치고 싶었다. 모든 것을 달의 탓으로 돌리기에는, 나는 너무 많은 생각을 하며 살아왔다. 그러나 달려간 것이 몸이었는지 마음이었는지 헤아릴 수 있을 만큼 깊은 생각은 아니었으므로, 그대로 그렇게 솟구쳐버렸다. 두 번 다시 나 아닌 타인에게 생을 의탁하지 않아도 되리라고 믿었는데, 그 오래된 믿음이 모래성처럼 부서졌다. 너의 이름을 가진 파도에 의해 망망대해로 밀려난 나는, 지푸라기를 잡듯 희미한 너의 미소를 붙잡고, 홀로 하루하루를 견딘다. 너를 만나기 전의 고요하고 평화롭던 하루를, 그러나 이제 이렇게 텅 비고 긴 하루를, 그 속에 가득한 너를 견딘다.

아침에 나는

아침에 나는 친구가 주고 간 생강진액을 한잔 마시며, 친구가 두고 간 노래를 듣는다. 친구가 보내준 와인을 나란히 눕혀놓고, 친구가 보내준 곶감을 냉장고에 넣는다. 아침에 나는, 친구들과 함께 마신 소주 페트병 세 개를 발견하고 놀라운 탄성을 지르며, 나를 재워놓고 설거지와 문단속까지 하고 간 친구들에게 미안하다고 고맙다고 사랑한다고 말해본다. 아침에 나는, 이제 일주일만 지나면 눈이 녹아 비가 된다는 우수가 오는구나, 가늠하며 나무들의 마른 가지에 숨어 있는 싹들을 찾아본다. 아침에 나는 어제보다 썩 괜찮아서, 이대로 봄이 와도, 그러다 봄이 가도, 아마 괜찮을 거라는 믿음을, 조심스럽게 품어본다.

그런 게 꿈이어야 한다고

작가라는 건 선생님이나 의사, 그런 것처럼 직업이잖아요. 어떤 직업을 가지는 게 꿈이 될 수는 없다고 생각해요. 무슨 이야긴지 모르시겠다고요? 음… 그러니까 꿈이란 건 소망이잖아요. 나는 이런 사람이 되고 싶다, 라는 거잖아요. 예를 들어 부드럽고 따뜻한 사람, 내게 주어진 것을 당연하게 받아들이지 않고 고마워하는 사람, 계산하지 않고 사랑을 베풀 줄 아는 사람이 되고 싶다, 그런 게 꿈이어야 한다고 생각해요. 제가 작가든 요리사든 목수든 상관없어요. 꿈이란 일생 동안 품어야 하는 거고, 이루어가면서 또는 이루려고 애를 쓰면서 행복해져야 하는 거잖아요. 저도 예전에는 동화를 쓰고 싶다거나 선생님이 되어 아이들을 가르치겠다거나 그런 게 꿈이라고 믿었어요. 그런 식의 교육을 받았고, 다른 대답을 알지 못했으니까요. 하지만 이젠 아니에요. 지금 제 꿈이요? 조금이라도 더 나은 사람이 되는 거…예요.

'어릴 때부터 작가가 되는 게 꿈이었냐'는 질문을 받고 대답이 길어졌다.

뼈

　나의 의지와 무관하게 저절로 생겨났다가 홀로 스르르 죽어버리는 말들이 있다. 세상 밖으로 나오지 못한 말들은 내 안에서 주검이 되고 시간이 흐르면 대체로 소멸하기 때문에 딱히 해로울 것은 없다. 하지만 어쩌다 미처 소멸하지 못한 작은 뼈가 목이나 심장 언저리에 걸리기도 한다. 내가 이름을 붙여준 적 없으므로, '그것'은 문장도 단어도 되지 못하고 명사도 동사도 아닌 채로, 해가 지는 풍경이나 한밤중의 각성 같은 것에 매달려 있다. 아직 어린 별들이 어떤 걱정도 없이 반짝일 때, 이유도 없이 슬퍼지는 것은 그런 뼈들 때문이다. 그럴 때면 나는 동굴 안에 몸을 숨기고 스스로 상처를 핥는 동물처럼 의연하고도 가엾은 존재가 되어, 빤한 얼굴의 세상을 외면한다. 동굴은 심연처럼 끝이 없고 아무리 생각해봐도 어디서 어떻게 상처를 입었는지 기억이 나질 않는다. 그런 내가 부끄러울 것도 자랑스러울 것도 없으나 그대에게 털어놓을 수도 없었다. 처음부터 저절로 생겨났다가 홀로 스르르 죽어버린 말들이어서. 이제는 겨우 푸석푸석한 뼈로만 남은 말들이어서.

감기에 걸렸으면

감기에 걸렸으면 약 먹지 마. 비타민C 먹고 물 많이 마시고 건조하지 않게 자고 앓을 만큼 앓아. 약을 먹으면 식욕도 없고 그저 무기력하기만 하잖아. 온몸의 세포들이 알알이 저항하는 것을 느껴봐. 무너지고 부서지고 그러다가 제자리를 찾아가는 것을. 어제보다 오늘이 조금 나아지는 것을. 내 안의 약한 부분들을 일일이 파괴하는 바이러스를 똑바로 바라봐. 나는 이런 사람인 줄 알았는데 저런 사람이라거나, 너는 이런 사람이었으면 했는데 저런 사람이었다거나, 처음부터 끝까지, 어떻게, 어떤 식으로, 왜, 그리 될 수밖에 없었는지 체감해봐. 그러던 어느 날 아침, 눈을 뜨면, 너는 놀라움과 경이에 사로잡힐 거야. 너는 반항했고 저항했고 그 결과, 면역력을 얻게 된 거야.

어쩌면 사랑도 그런 걸지 몰라. 약 같은 걸 먹고 있다가는 약해지기만 해. 점점 더 힘이 센 약이 필요해질 거야. 하지만 이런 내 이야기, 다 믿지 마. 난 아직도 자다 일어나 기침을 하니까.

이름을 불러주세요

더 이상 편집장이 아니게 된 지 꽤 오래 지났건만 아직도 나를 '편집장님'이라 부르는 사람들이 있다. 저 편집장 아닌데요, 하면 그럼 뭐라고 부를까요, 하고 난감해한다. 그럴 때마다 '사실 전 직함이나 직업으로 불리는 게 불편한데, 이름을 불러달라고 하면 상대가 불편해해서요, 일로 만난 분들은 대충 작가님, 그러기는 해요', 하고 입에 잘 붙지도 않는 말을 늘어놓게 된다. 왜 여태 작가라는 호칭이 이렇게까지 어색할까 고민해봐도 답은 없어서 설명도 못한다. 서로 이름을 부르자는 이야기에 선뜻 동조한 사람은 기억을 한참 더듬어보아도 한두 명뿐이고, 요모조모 궁리를 하다가 시에나, 하고 부르는 이들도 있다. 시에나라는 이름은 오래 쓰기도 했고 많이 불리기도 해서 이상하진 않은데, 그래도 아빠가 지어준 내 이름에 더 애착이 가는 게 당연지사. 볕 경景, 믿을 신信, 해日 아래 서울京이 있으니 사람의 빛이 되고, 사람人 옆에 말씀言이 있으니 사람의 믿음이 되라는, 엄청나게 부담스럽지만 생이 끝날 때까지 붙잡아야 할 이름이어서. 누가 이름을 불러준다 하여 조르르 달려가서 꽃이 되고 의미가 되고 빛

이 되고 믿음이 될 수 있는 건 아니라 해도, 그러고 싶다는 마음, 그러려고 애쓰는 마음을 갖게 된다. 이름이란 다른 것과 구별하기 위해 붙이는 거니까, 나는 수많은 작가 중 한 명이 아니라 온전히 나 자신임을 상기하게 된다. 다른 누군가로 치환되지 않는, 유일한 나 자신임을.

18 February

언젠가 그날

기타는 튜닝이 안 되어 있고 음정도 여기저기 틀렸다. 애초에 잘 치는 기타도 아니고 잘 부르는 노래도 아니고 마실 만큼 마셨으니 가사도 대충대충, 코드도 대충대충. 그런데 나는 행복한 얼굴을 하고 있다. 아, 그런 날이 있었지, 하고 뒤늦게 깨달았을 만큼, 그리 오래되지도 않았으나 어느새 멀어진 날이었다. 노래를 한 기억은 있으나 동영상을 찍고 있는 줄은 몰랐다. 과거에서 솟아 오른 기쁜 시간은 왜 아릿하고 저릿한 걸까. 어째서 슬픔에 더 가까이 기대어 있는 걸까. 언젠가의 그날을 전해준 친구에게 나는 물었다.

_ 내 장례식 때 이걸 틀어줄 수 있어? 〈러브 액추얼리〉에서처럼. 나를 기억해주는 사람들이 많이 웃었으면 좋겠는데. 마지막에 튀어나오는 너의 아우성 같은 환호성도 잘라내면 안 돼.

친구는 할 말을 잃었으나 나는 진심이었다. 슬픔과 아픔에 잠겨 있던 날들도 많았지만 이렇게 기쁘고 환한 순간도 있었다는 걸, 누군가에게 보여주고 싶은 건지도 모르겠다. 한때 선명하게 존재했던, 언젠가 그날이, 내게도 분명히 있었다고, 살아 있는 동안 앞으로도 있을 거라고, 지금의 나 자신에게 가르쳐주고 싶은 건지도 모르겠다.

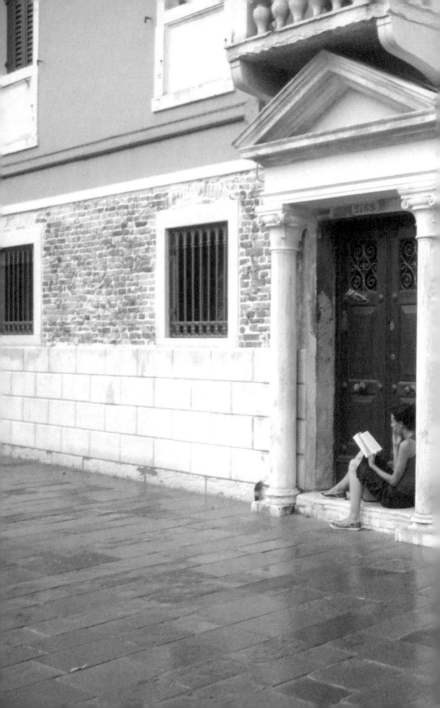

한 사람을 지켜주고 싶다는 건

그 사람의 진심이 통하는 세상을

만들고 싶다는 것과

동일한 무게

라는 생각이 드는 건

지켜주고 싶은 사람이 있다는 것.

가치관의 차이란 같은 것을 어떻게 보고
어떻게 받아들이느냐의 차이다.
그 차이가 인생의 우선순위를 만든다.
그렇게 만들어진 것들은 좀처럼 변하지 않는다.
그 차이는 좀처럼 좁혀지지도 않는다.

이유 없이 멀어지는 사이, 라고 쓰고

이유도 없이 멀어지는 사이가 있을까?

물음표를 달아둔다.

오늘 아침은 자꾸 덧칠하다 실패한 그림 한 장,

연필로 까매진 손가락, 물음표와 말줄임표와

더듬거리는 마음으로 시작되었다.

그런데 왜

내가 담겨 있는 세계는 이렇게 작아서
바람이 불면 흔들리고 비가 오면 젖어버리는데
이렇게 작은 세계는 이렇게 좁아서
몸을 움직일 때마다 부딪치고
방향을 틀 때마다 막다른 골목을 만나는데

이렇게 작고 좁은 세계는 텅 비어 있어서
무언가 새롭고 환한 것이
희망이나 사람이나 아무튼 그런 것이 들어서면
그 풍경이 완전히 달라져버려서
온종일 그것만 바라볼 수밖에 없는데
이렇게 작고 좁고 텅 빈 세계는 어쩔 수 없이 미완성이어서
예기치 않았던 소나기가 물길을 내고
바람이 실어온 기억의 먼지가 산을 이루는데

문은 열리다 닫히고 다시 열리고

길은 나타났다 사라졌다 다시 나타나는데
굽이치고 몰아치며 나를 휘감고 내치는데
그런데 왜
하늘은 이리 푸르고
봄은 저리 서둘러 오나.

우수

비 우雨, 물 수水, 눈이 녹아서 비가 되는 날.
'우수 뒤에 얼음같이' 조금씩 녹아 사라지는 날.
단단하고 차가운 것들, 얼음이나 냉담 같은 것들도
조금씩 녹아 사라질 수도 있을 거야, 하고 봄을 품어보는 날.
얼었던 강이 풀리면 수달은 물 위로 올라오는 물고기를 잡고,
기러기는 추운 북쪽으로 날아간다.

풀과 나무들은 어디쯤에 싹을 숨겨두었나.

애

너무 애쓰지 마, 삶은 절절한 허구
야, 라고 내가 말했던 그날에, 나는 아
마도 너무 애를 쓰고 있었거나, 애를
써왔던 날들이 먼지처럼 흩어진 탓에
끝없는 기침을 해대고 있었을지도 모
르겠다는 생각이 뒤늦게 찾아왔다.
많은 애를 썼으나 그것이 결국 무無로
변한 것에 대한 트라우마가 어딘가,
심장까지는 아니더라도 손톱 끝 같은
곳에 남아 있었을지도 모른다고. 삶
이 어차피 절절한 허구라면, 있다가
없어지고, 왔다가 가고, 피었다 지는
것이라면, 애를 쓰는 것도 나쁘진 않
겠다는 생각이 그날 이후에 나를 찾
아왔던가. 아니 도대체 애를 쓰지 않
고 어떻게 살아갈 수 있겠는가, 하는

포기가 뒤섞인 자각이 있었던가. 그러나 내가 애를 쓰고 있다는 것을 인지하는 순간, 어떤 보상을 받아야 하지 않을까, 라는 기대가 생겨버리고, 그런 마음이 순간의 진실과 진심을 흐려지게 만드는 건 아닐까. 내가 이리 애를 쓰고 있으니 알아달라고 조르고 있었던 건 아닐까. 그래서 무엇인가가 혹은 누군가가 불편해지고, 그 불편해짐으로 인해 상처받는 나 자신을 용서할 수 없게 된 건 아닐까. 애를 쓰고 싶은 마음이 들었다면, 그래서 애를 썼다면, 그다음에 뭐가 따라오든 아무 상관 없어, 라는 생각이 들 때, 비로소 애를 쓸 자격이 생기는 것은 아닐까. 하지만 그럴 수 있을까. 그런 일이 나에게 가능해지는 날을, 그래서 물처럼 가볍고 부드럽게 스며들고 흘러가는 날을 언젠가 맞이할 수도 있을까.

나뭇잎 하나 ─

코스타리카에서 그는 나뭇잎들과 사랑에 빠졌다. 연푸른 바탕에 하얀 줄무늬가 있는 건 나무늘보가 좋아하는 나뭇잎이고, 낙엽처럼 짙은 밤색은 커피나무의 잎이라고, 뾰족한 건 어떤 나무인지 잘 모르겠지만 예쁘지 않느냐고, 소년처럼 자랑했다. 나뭇잎을 책갈피에 꽂아 말리는 건 무슨 70년대 여고생이나 할 법한 짓 아니냐고 놀리면서도 우리는 한동안 나뭇잎에 심취했다. '나무늘보는 이 나뭇잎을 어떻게 좋아하나요', 내 질문에 '먹어요'라고 그가 답했고 함께 웃음보가 터졌다.

_ 나무늘보가 하루에 오 미터나 움직이는 거 알아요? 일주일에 한 번 나무에서 내려와 볼일을 보는 거 알아요?

_ 굳이 왜 나무에서 내려올까요?

_ 나무 아래로 지나가는 사람들을 배려하는 거겠죠.

_ 예의가 바르네요, 나무늘보.

나뭇잎 하나로 예의 바른 나무늘보의 모습이 기억 어딘가에 새겨졌다. 그토록 느릿느릿한 나무늘보가 나뭇잎 하나를 타고 코스타리카에서 여기까지, 왔다.

말줄임표

배려받지 못함에 대한 서운함을 그가 표현했을 때, 배려하지 못한 것에 대한 미안함이 내게 있었음에도 불구하고, 그 서운함이 서운하여 짜증이 일었다. 말은 없었으나 나의 비틀린 심사가 미세한 진동을 타고 그에게 전해졌고, 뒤늦게 나를 돌아본 나는 그러나 여전히 어딘가 비틀린 채로 급히 사과를 했다. 무슨 큰일은 아니라는, 말줄임표가 매달린 그의 말이 내게 전해졌을 때, 문득 안도가 물결처럼 번졌다. 여태 아무런 문제가 없었으니 앞으로도 없을 거라고, 내버려두어도 잘 굴러갈 거라고 자만했던 나는, 그의 말줄임표 안에서 하나의 믿음을 본다. 이런 일은 언제나 누구에게나 일어날 수 있지만, 우리는 잘 해결할 수 있다는, 바위처럼 단단한 믿음이다. 함께 일을 한다는 것, 함께 걸어간다는 것, 함께 살아간다는 것은 아마 그런 것. 나는 부족한 것이 많지만 이런 이들을 가졌으므로 부족함이 없다.

책갈피

책갈피는 번거롭고 책을 손상시키는 것도 싫어서 읽다 중단한 페이지를 외워두었던 적이 있다. 눈에 보이지 않는 책갈피라고나 할까. 그런데 여러 가지 책을 한꺼번에 읽을 때는 이러한 방법이 상당한 혼란을 야기한다는 사실을 깨달음과 동시에 책이란 자고로 손때가 묻어야 맛이라는 쪽으로 생각이 바뀌면서 한동안은 한쪽 끝을 접어두었다. 그러다 보니 책을 읽다 좋은 구절을 발견할 때마다 밑줄을 긋고 그 페이지를 접어두는 또 다른 버릇과 종종 충돌한다는 문제가 생겼다. 그 후로 엄청나게 다양한 종류의 책갈피를 사용해보았다. 책갈피라는 건 어째서 책에 딱 붙어 있지 않고 자꾸 도망가는 건가라는 의혹에 시달리면서. 집게처럼 생긴 것도 사용해보았지만 책을 읽는 도중에는 다른 곳에 둬야 했다. 갈피에 끼워두면 울퉁불퉁하고 집어놓으면 그 무게로 종이가 찌그러지니까. 책에서 분리된 책갈피가 이때다 하고 또 도망가버릴 것을 뻔히 알면서도 어쩔 수가 없었다. 그래서 책들마다 자랑스레 두르고 있는 띠지로 간신히 버티다가 띠지까지 도망가면 읽던 부분을 그대로 엎어두는 등의 편법을 써왔다.

그런 의미에서 사은품으로 따라온 이 책갈피는 거의 완벽하게 제 역할을 하고 있다. 날렵하고 낭창낭창하여 끼워두기도 좋고 꽂아두기도 좋다. 게다가 내가 좋아하는 작가의 얼굴이 방실방실 웃으며 나를 바라본다. 이 책갈피를 만들어낸 사람은 분명 책을 많이 읽는 사람일 것이다. 세상은 넓고 책갈피는 많으나 책갈피 그 자체에 충실한 책갈피를 만나기까지 어려움이 많았구나 생각하니 누군지 모를 그 사람에게 고마움이 왈칵 인다.

결핍

읽고 나서 한쪽에 놓아둔 책들이 공간을 잠식하고 있어 다른 방으로 옮기다가, 혹시 안 읽은 책이 있나 두어 권 집어 팔랑팔랑 넘기다가, 밑줄을 그어놓은 부분들을 발견하고, '밑줄'이라는 파일을 열어, 총총총 옮겨 적었다. 음, 과연, 좋은 구절이야, 하고 납득이 가는 것도 있고, 응? 도대체 왜? 하고 고개가 사십오 도로 기울어지는 부분도 있는데, 흥미로운 것은 후자 쪽이다. 그 책의 그 부분을 읽던 그때 그 순간, 내 심장이 어째서, 왜, 어이하여 반응을 했는지 궁금한데, 대답은 기실 막연하니, 온갖 추측이 난무하다 흩어진다. 그 추측들의 꼬리를 잡고 또 다른 생각이 이어진다.

인정하긴 싫지만, 결핍은 창조의 에너지다. 유쾌하진 않지만, 선명한 것보다 흐릿한 것들이 상상력을 자극한다. '행복한 상태에는 재미있는 요소가 전혀 없다. 유머는 슬픔으로부터 나온다'는 찰스 슐츠의 말에 완벽하게 동의하는 건 아니지만, 그 심정, 알 것 같다.

미몽

오래된 책의 갈피에서 툭, 하고 티켓 하나가 떨어진다. 낯선 타인이 내민 난수표를 바라보듯, 나는 그 안에 담긴 어떤 은유를 짐작하려고 고개를 갸웃거린다. 그 시절의 내가 무엇을 감추고 무엇을 드러냈는지 도무지 알 수가 없는데, 그러한 갈팡질팡이 누군가의 시간 속에 묻혀 있을 것 같아 슬쩍 초조해진다. 털어내면 먼지처럼 흩어지는 기억 탓인지 지난겨울 내내 달고 살아온 기침이 푸석거린다. 어째서 모든 아름다운 꿈들은 지나고 나면 헛된 꿈이 되어버리는 것일까. 이래서야 봄이 다시 온다 해도 꿈을 품을 마음을 감히 먹겠는가. 하지만 또 꿈이 아니라면 이 덧없는 순간들은 다 무엇인가. 삶이 냉정하게 숨겨버린 허락들, 달콤한 사탕이나 뜨거운 초콜릿, 뿌리 깊은 나무의 안도, 아무튼 구할 수 없는 그런 것들을, 봄의 모퉁이를 돌아 나가면 만날 수 있을까. 아직도 이렇게 차가운 봄의 얼굴에 뺨을 대볼 수 있을까.

미몽迷夢 무엇에 홀린 듯 똑똑하지 못하고 얼떨떨한 정신 상태.

울 수는 없는 노릇이어서

낮고 동그란 우물 안에 담겨 어깨를 나란히 했을 때 세계는 부드러운 차양을 내려 우리를 고립시켰으므로, 너와 나는 하나의 콩깍지에 담긴 두 개의 콩처럼 가까워졌다. 내가 묻고 네가 대답해도, 네가 묻고 내가 대답해도 또렷한 길은 보이지 않았고, 내일은 오늘보다 나으리라는, 기다리면 기다리는 것들이 오리라는 희망을 품을 수도 없었지만, 그렇다고 울 수는 없는 노릇이어서 많이 웃었다. 뭔가 부족하지만 더 이상 바라는 것도 없는 삶이나 사람 같은 것들의 어지러움에 취했을 무렵, 먼 길을 가야 하는 네가 자리에서 일어섰고, 술잔을 치우던 나는 조금 비틀거렸다. 네가 차고 어두운 밤 속을 걸어 집으로 돌아갈 때, 너무 가깝거나 너무 먼 것들이 우리를 울게 한다던 하나의 문장이 떠올라서, 나는 습관처럼 비행기 티켓을 검색하며 삼 주 동안의 부재에 대해 생각했다. 이것도 저것도 여의치 않은 형편을 우물 속에 담가놓고 떠났다 돌아오면, 무엇이 어떻게 달라져 있을까. 까맣게 발화하여 사라져 있을까, 혹은 잘 익어 향기로운 술이 되어 있을까.

딱히

딱히 안되는 일도 없는데 되는 일도 없고.

딱히 식욕이 없는 것도 아닌데 먹고 싶은 것도 없고.

딱히 외로운 것도 아닌데 혼자 있기 싫고.

딱히 바라는 것도 없는데 모자란 것 같고.

딱히 걸고넘어질 일도 아닌데 거치적거리고.

딱히 움직여야 할 이유도 없는데 마음이 흔들흔들.

나를 달래고 일으켜서 뭔가를 하게 하거나 혹은 하지 않게 하는 일.

수천 번을 겪어도 어렵고 난감한 일.

딱히 하기 싫어 죽겠는 건 아닌데 꼭 이래야 하나 싶어서.

그 공간에서 누군가

몸에 잘 맞는 옷처럼 편안했던 그 공간에서 누군가 노래하고 누군가 울고 누군가 춤을 추던 날들이 있었다. 아픈 이야기와 슬픈 이야기 안에서 아름다운 것을 찾으려 하던 의지가 있었고 비밀과 상처를 조심스럽게 쓰다듬고 안아주려던 젖은 눈과 따뜻한 손이 있었다. 이루어진 것들은 별로 없으나 상상만으로도 신이 났던 꿈들이 수시로 발현했고, 하나의 바보 같은 생각이 다른 생각의 발판을 딛고 비상하기도 했다. 삶은 불친절하고 밖은 찬바람과 폭우로 어지러웠지만, 그곳에서 우리는 서로에게 다정했고, 많이 웃었고, 즐겁게 취해갔다. 작별이 아쉬운 것은 우리가 행복했다는 증거, 쫓겨나듯 밖으로 나왔을 때 세상의 기척은 싸했고 머리 위에는 보름 전날의 달이 동그랗게 떠 있었다. 한 대의 차에 옹기종기 담겨 앨리에게 가는 길, 그래도 우리는 함께여서 다행이다 생각했다. 너는 그리로, 나는 이리로 가지 않고 같은 방향으로 움직이고 있어 고맙다 생각했다. 어쩌면 하나의 시대 같은 것이 끝났을지도 모르지만, 그럼에도 불구하고 변함없는 무엇이 있으니 생이 초라하진 않다 생각했다.

꽃의 말

 지난해 봄, 네가 가져온 화분에 다시 꽃이 핀 것을 오늘 발견했지. 나는 무심했고 꽃은 햇빛이 드는 쪽으로 고개를 한껏 돌리고 있어 그동안 눈을 맞추지 못했나 봐. 지난겨울은 그리 사납진 않았지만 가끔 무섭도록 시린 한기가 파고드는 날들이 있었어. 그 안에서 무언가를 견디며 무언가를 지켜온 것들은 참 기특하고 예쁘기도 하지. 마치 꽃을 전해준 너와 꽃을 건네받은 내가 함께해온 시간들을 다 품고 있기라도 한 것처럼. 어느 추운 밤, 골목길을 걸어갈 때, 일상을 여행처럼 살면 좋은 거라고 누군가 말해준 거, 기억나? 우리 이렇게 낯선 길을 헤매다 좋은 술집을 찾고, 맛있는 것들을 잔뜩 먹고, 숙소로 가는 거라고. 그런 말을 들어버리는 바람에, 우리는 또 새벽까지 헤어지지 못했는데. 뺨을 때리는 못된 바람이 겨울을 빠져나가고 있다고, 내일은 오늘보다 따뜻할 거라고, 꽃이 말을 하고 있어. 내 글 속에서는 왜 항상 꽃이 말을 하느냐고 투덜거린 사람도 있었지만, 봐, 지어낸 얘기가 아니잖아.

스물아홉 기형도

　그대 이 세상 떠났는데 무덤을 찾아가는 일이 무슨 소용인가 싶어도, 그 시절 함께 누리고 버틴 이들과 마주 앉아 기억의 주름을 펴고 조각을 맞추어가며 기뻐하고 슬퍼하는 일은 또 얼마나 헛헛한가 싶어도, 일 년에 하루 온전히 그대의 추억을 기어이 또 기꺼이 읽고 먹고 마시고 노래한다. 삶과 죽음이 켜켜이 쌓여 지층을 이루고, 그 위에서 오늘 하루 누리고 버티어가는 일 또한 소용이 없고 헛헛해도, 떠난 이의 뒷모습을 앙망하며 위태롭게 흔들리는 것도 나의 역사. 가까운 이의 죽음을 겪을 때마다 우리의 일부도 죽는 거라는 누군가의 이야기가, 곤한 하루 끝의 메아리가 된다.

　보라, 그대가 열거했던 절망들은 이생에 여태 생생하다. 생의 절반을 삶과 싸우고 나머지 절반을 죽음과 싸운다. 하루의 절반을 변하지 않는 것들과 싸우고 나머지 절반을 변하는 것들과 싸운다. 매 순간을 닥쳐오는 것들 혹은 오지 않으려는 것들과 싸운다. 이를테면 이맘때마다 사라지는 기억과 남은 기억의 갈피 속에서 헛되이 싸우듯. 봄의 행방을 응시하며 덧없이 기다리고 덧없이 부정하듯. 우리가 영영 잃었다고 믿었던 그대는 여태 스물아홉으

로 살아 있는데, 내게 남은 건 세 장의 엽서와 한 장의 사진, 그리고 빛바랜 몇 개의 추억이 전부. 아픔이나 아쉬움은 더 이상 남아 있지 않지만 그곳에서 그대가 희망의 얼굴을 보았을까 내내 궁금하다. 만약 그랬다면 봄의 바람에라도 실어 내게 보내주면 좋겠다 생각한다. 희망의 눈이나 희망의 입술까지는 아니라도. 그저 희망의 머리카락 하나라도.

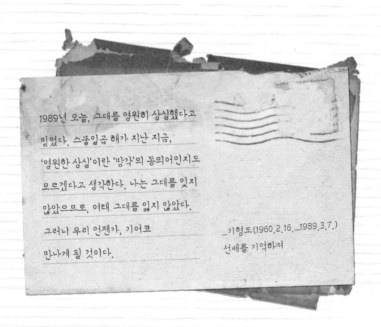

1989년 오늘, 그대를 영원히 상실했다고 믿었다. 스물일곱 해가 지난 지금, '영원한 상실'이란 '망각'의 동의어인지도 모르겠다고 생각한다. 나는 그대를 잊지 않았으므로, 여태 그대를 잃지 않았다. 그러니 우리 언젠가, 기어코 만나게 될 것이다.

_기형도(1960. 2. 16. _1989. 3. 7.)
선배를 기억하며

별처럼 빛난다

그 시절에 어리고 말랑말랑했던 우리는 같은 나무에 매달린 열매처럼 삶을 공유하는 것이 자연스러웠다. 푸르고 불안한 하늘과 바다 위로 쏟아지던 폭우 안에서도 빛나는 것들을 찾아내고 서로의 손에 쥐어주었다. 약속이 없어도 언제든지 만날 수 있었고 소식이 없어도 가까웠으므로, 연애 같은 건 할 이유도 없었지만, 그래도 누군가 상처를 입고 돌아오면 말없이 곁에서 함께 견뎌주었다. 다 같이 가난했기에 빼앗길 것이 없었고, 다 같이 외로웠기에 함께하고 싶은 시간이 많았다. 아무도 죽지 않았으면 했으나 누군가 먼저 세상을 등졌고, 아무것도 움직이지 않았으면 했지만 모든 것이 변했다. 그러나 세월은 가을날의 낙엽과 같아서, 어느 날 문득 다시 만날 때면 시간의 두께는 쉽사리 파헤쳐지고 금세 그리운 맨얼굴이 드러난다. 이별이 존재하지 않는 관계가 내게 있다는 사실을 눈물겹게 새기며 집으로 돌아오는 길, 일 년 후, 이 년 후, 어쩌면 삼 년 후, 어디서 무엇이 되어 다시 만나도, 우리는 마음을 놓고 서로 기댈 수 있으리라는 확신이 별처럼 빛난다. 그 별은 조금 멀리 있지만, 알뜰하게 밝고 성실하게 따뜻하다.

쓸쓸히 웃었다

졸업 후 바로 취직하여 지금까지 다닌 곳이다. 좋은 직장이고 출퇴근도 정확하고 일도 그리 많지 않다. 그런데 정년을 삼년 남기고 지방으로 발령이 났다. 가재도구가 딸린 원룸을 구하여 혼자 내려갔다. 주말이면 서울로 올라와 가족을 만난다. 모처럼 만나도 이미 어른이 되어버린 딸과 아들이 아주 살갑진 않다. 갓 문을 연 사무실에는 직원이 없고, 연고가 없는 도시에는 친구가 없다. 특별히 해야 할 업무도 없고 오는지 가는지 신경을 쓰는 이도 없어 가끔 멋대로 퇴근하여 잠이나 자버리는 날도 있다. 아침은 커피로 때우고 점심은 사 먹고, 저녁이 되면 술이라도 한잔하고 싶지만 같이 마실 사람이 없다. 라면에 밥을 말아 허기를 채우고 캔맥주 하나를 따서 땅콩과 함께 먹고 잠을 청한다. 그래서 쓸쓸하다 하며 그는 쓸쓸히 웃었다. 그의 하루를 그려보다 쓸쓸해진 나도 쓸쓸히 웃었다. 다시 만날 때까지 즐겁게 지내라는 그의 메시지가 어느 먼 나라에서 온 것 같아 한참을 들여다보다, 또 쓸쓸해진다.

사람처럼 불안하고 연약하고 변하기 쉬운 존재에 기대어 살

수밖에 없는 것이 왜 삶이어야 할까. 주어진 순간을 다 살아내지도 못하고 있는데 오지도 않은 미래가 발목을 잡고 있다.

자비

자비가 사랑 자慈, 슬플 비悲라고 내게 가르쳐준 이가 누군지 기억나지 않는데, 그 얘길 듣는 순간 미세하게 떨리던 풍경은 선명하다. 사랑 '자慈'가 마음 심心 위에 키울 자玆를, 슬플 '비悲'가 마음 심心 위에 어길 비非를 올려놓은 것이어서 황망하게 어지러웠던 심정도 떠오른다. 마음을 키우는 사랑과 마음을 어기는 슬픔이 어째서 하나의 단어 안에 담겨 있는 건지 의아하여 힘이 빠졌다. 사랑을 하여도 슬픔을 알아주지 않는다면 소용이 없는 걸까. 슬픔은 알아주어도 마음을 키워가지 않으면 멀어지는 걸까. 사랑과 슬픔은 양면이 아니라 한 몸이어서, 사랑 없이는 슬픔이 없고 슬픔 없는 사랑은 무의미한 걸까. 자비를 구하는 이들, 말하자면 사랑과 슬픔을 함께 구하는 이들의 어깨는 그런 이유로 그렇게 무거운 것일까.

아프고 나면

　뭘 어떻게 해도 추워서, 살짝 겁이 나서, 체온을 재어보니 38.7 도였데, 그래서 그게 뭐 어쨌다는 건지도 모르겠고, 이불에 닿을 때마다 소스라치는 피부를 달래며, 책 속에 박힌 글자들을 문장으로 파악해보려 애를 쓰다가, 수시로 잠이 드는데, 꿈의 맥락도 마구 헝클어진 채로, 뜨거운 물에 데쳐진 오징어나 뭐 그런 것처럼 흐느적거리다가, 새벽이 되어 열이 내려갔다는 걸 느꼈다. 잠에서 깨기 전에 했던 생각은, 보내야 할 원고가 있다는 것, 여행 중인 친구들, 아프고 나면 하지 못했던 어떤 것을 할 수 있게 된다는 이야기였는데, '어떤 것'은 어쩌면 마침표로 끝나는 하나의 문장을 완성하는 것이 아닐까, 하는 거였다. 혹은 그러나, 그래서, 그럼에도 불구하고, 그러니, 그러므로 같은 접속사로 시작되는, 기승전결의 구조를 가진, 어떤 스토리를 품는 것이거나.

사전

　새벽에 아름다운 사진을 보았다. 사진을 찍은 박상준 작가는 '박경리 선생이 곁에 두고 쓰던 국어사전이다. 오래 산 책은 기어이 나무로 죽었다'는 짧지만 무거운 글을 덧붙였다.

　선생의 손때가 탄 사전의 굴곡과 짜임새는 기실 수천 년을 산 나무였다. 국립국어원 표준국어대사전 온라인 사이트에서 온종일 뭔가를 찾고 있는 나로서는 손맛이 좋은 묵직한 국어사전 하나를 곁에 두고 싶다는 생각을 하지 않을 수 없다. 하지만 그걸 들춰보는 인내랄까 멋이랄까 그런 걸 얻어낼 수 있을까 싶기도 하다. 그래도 그건 참 좋은 건데. 나무로 태어나 나무로 돌아간 무엇과 함께 죽을 수도 있는 건데. 나도 나무로 죽을 수 있는 건데.

불면

어쩌다 가끔, 잠이 오지 않는 날이 있다. 할 일이 많거나 생각이 많거나 읽고 있는 책이 재미있어 책장을 덮을 수 없거나 또는 어제처럼 전날 너무 많이 자버린 날.

온종일 혹사시킨 눈을 달래가며 책을 보다 아침을 맞기도 하지만, 다음 날 일찍 움직여야 할 일이 있거나 눈이 따가워지면 그저 이불을 덮고 잠을 청하는 수밖에 없다. 구체적으로 시작된 생각들이 점점 추상적으로 변하고, 한순간 또렷해지다가 흐려지고, 아니 도대체 무슨 이런 생각을 다 하고 있지 하고 우스워지거나 슬퍼지기도 한다. 그날 낮에 쓴 글의 토씨 하나를 고쳐야겠다는 생각도 하고, 쓰고 싶은 이야기들을 떠올리기도 한다. 그 말은 하지 말았어야 했다는 후회도 있고, 그래도 역시 그럴 수밖에 없었다는 수긍도 있다. 가볍던 것들이 무거워지기도 하고, 갇혀 있던 것들이 풀려나기도 한다. 그렇게 마음을 오간 것들이 잠을 뒤척여, 오늘처럼 또 일찍 일어나버리는 날도 있다.

어리둥절한 채로, 또 다른 하루가 시작되는 것을 목격하기 위해.

말도 안 되게

이 세상에 가끔은 말도 안 되게 쉬운 것도 있으면 좋겠지. 가만히 놔둬도 저절로 해결되는, 무슨 마음을 먹지 않아도 흘러가는, 되든 안 되든 그다지 상관없는 일 같은 것. 애써 풀지 않아도 꼬이지 않는, 이리저리 재지 않아도 손해 보지 않는, 한눈 좀 팔아도 그냥 굴러가는 관계 같은 것. 물을 주지 않아도 쑥쑥 자라는 화분 같은 것. 꽃샘추위 없이 오는 봄 같은 것. 아픔이나 슬픔이 없는 순전한 기쁨 같은 것. 그런 게 무슨 재미냐고 할지 몰라도, 힘내고 견디고 얼어죽을 희망을 찾는 일이, 고집 센 마음을 달래고 부추기고 움직이도록 만드는 일이 지겨워질 때가 있지. 세상은 왜 이리 뒤죽박죽이고 나는 또 뭐가 그리 불만이며 삶에서 어떤 것은 절대로 변하지 않고 어떤 것은 하루아침에 손바닥처럼 뒤집어지는 거냐고 항의하면서, 더 이상 브레이크를 밟지도 핸들을 꺾지도 않고, 눈 딱 감은 채 세상의 끝을 향해 폭주하고 싶어질 때도, 그렇게 말도 안 되는 짓을 하고 싶을 때도 있는 거야.

오랜만에

오랜만에 약속도 없이, 급히 해야 할 일도 없이, 미열이나 통증
도 없이, 뒤척이거나 쓸쓸하거나 이럴까 저럴까 망설이는 마음도
없이, 마음을 묶어두고 기다리는 것도 없이, 어디론가 가려 하는
의지도 없이, 아마도 무척 오랜만에, 어떤 온기에 담겨, 나의 중심
으로부터 무언가 다시 차오르는 것들을 느꼈다. 피고 또 지는 것
이 모처럼 두렵지 않아졌다.

맙소사, 켄지

_ 나 며칠 후에 서울에 가. 시간 있어, 시에나?

맙소사, 켄지. 너는 삼 년 만에 돌아온다는 이야기를 마치 어제 만나고 헤어진 사람한테 하듯이 했어. 너무도 자연스럽게, 뭔가 묘하다는 느낌 같은 건 끼어들 틈도 없이.

처음 만난 게 언제더라, 둘이서 한참을 생각했다. 근사한 우연이 몇 번이나 겹쳤고 그게 우연이 아니었다는 것을 몇 번이나 깨달았지. 기억나? 그날, 책을 고르기 위해 커다란 서점에 갔을 때, 조금 떨어져 있던 네가 나를 불렀지. 시에나? 하고. 그 이름을 처음 부른 사람이 너야, 켄지.

_ 시에나, 라고 부르니까 네가 돌아봤어. 그러니까 그게 네 이름이야.

그래서 우리는 몇 개의 후보를 미련 없이 지워버렸지. 너에게 레슨을 받기 시작한 그때, 나는 영어에, 특히 회화에 영 젬병이었다. 그런데 네가 하는 말만은 이상하게도 알아들을 수 있었어. 너도 그랬지. 엉망진창 뒤죽박죽이었던 내 영어를 너는 신기하게도 다 알아듣고 이해했어.

살아온 곳이 다르고 나이가 다르고 언어가 다르고 모든 게 달랐는데 우리는 놀랍게도 같은 책들을 좋아했고, 같은 분을 따랐고, 그래서 감추고 싶은 것도 감춰야 할 것도 없었지. 서로에게 수많은 질문을 퍼부었고 함께 답을 찾아가면서, 영어 공부는 뒷전으로 미뤄두고 몇 시간이나 이야기를 나누었다.

그분이 나를 너에게 보내주었다고 너는 말했지. 그분이 너를 나에게 보내준 것처럼. 지금도 나는 우리가 나눈 시간들을 거의 대부분 기억하고 있어. 너의 기도, 너의 노래, 네가 잠시 앓았던 아픔들까지.

레슨을 시작하고 며칠 후 내가 샌프란시스코로 가게 되었을 때 너는 몇 가지 중요한 문장들을 가르쳐주며 테스트를 해보자고 그랬다.

_ 시에나, 만약 파티에서 괜찮은 남자가 너한테 말을 걸었다고 해봐. 내가 그 남자야. 시작한다. Where do you come from?

그래서 나는 서울과 한국과 내 일에 관한 이야기를 시작했어. 그러자 너는 내 말을 막고 이렇게 말했다.

_ 시에나, 그래서는 대화를 할 수가 없어. 그가 물어보면 너도 물어봐야 해. 중요한 건 and you?야.

그러니까 네가 가르친 건 영어 회화가 아니라 대화의 방식이었어. 그 후로 나는 늘 그 이야기를 기억하려고 애쓰면서 살았어. 어느 자리에서나, 누구에게나, 그리고, 그래서, and you? 그건 내

가 배운 소통의 소중한 비밀.

　_특별히 먹고 싶은 게 없다면 우리 집으로.

　라고 말을 해놓고 일이 여섯 시에 끝나는 바람에, 네가 도착했을 때, 나는 막 슈퍼에서 사 온 감자며 딸기 같은 것들을 주방에 늘어놓고 있었지. 여전히 채식주의자인 너는 토마토와 치즈와 피망과 양파를 넣고 만든 샐러드, 구운 감자와 고구마와 바게트, 그리고 김치전에 감탄과 감사를 연이어 쏟아냈다. 맥주를 비우고 막걸리를 마시면서 동생 때문에 열 시 반에는 일어나야 해, 라던 너의 말이 무색해졌고, 결국 열두 시가 넘은 시간에 아쉬운 작별을 했지.

　너는 곧 서울을 떠나고, 우리는 또 몇 년이나 볼 수 없을지도 몰라. 그래도 너의 말처럼, 우리는 '가족'이나 다름없으니까, 그분 안에서 이 짧은 삶을 살다 언젠가 그분에게로 가게 될 거니까, 이별은 없다. 그때도 우린 서로 얼싸안고 팔짝팔짝 뛰며 하나도 안 변했어, 하나도, 하고 외치겠지. 그 힘으로 나는 웃고, 살고, 사랑하고, 온 힘과 마음을 다해 소통할 거야.

너는 나에게 언제나 welcome, 너를 위한 자리는 언제나 available, 맙소사, 켄지, 우리는 언젠가 어디에선가 가족이었던 게 틀림없어.

내 삶에는 얼마나 많은 기적들이 있는지.
나는 그 경이를 어떻게 헤아려
무슨 꽃을 피우고 어떤 노래를 불러야 하는지.

스물여섯

읽고 있던 책에서 접어둔 부분을 펼쳐 굳이 그곳에 사인을 해
달라는 부탁을 받은 건 처음이었다. 글을 보며 상상했던 나와 실
제로 만난 내가 다르지 않아 기뻤다는 이야기를 들은 것도 거의
처음이었다. 호기심과 총기가 어린 눈매, 의지가 강한 입매, 타인
의 이야기를 향해 기울이는 귀, 무엇이 될까가 아니라 무엇을 할
까 고민하는 스물여섯이 아름다웠다. 홀로 쓴 글들이 어떤 아름다
운 존재에게 가 닿는다는 실감이 놀라웠다.

자리를 바꾸고

겨울은 봄에게 낮을 내어주고 봄은 겨울에게 밤을 내어주며, 사이좋게 자리를 바꾸고 있다. 반쯤 열어둔 창으로 온기와 한기가 번갈아 드나들고 내 안에 웅크리고 있던 이별의 질감이 변해간다. 일부는 단단해지고 일부는 말랑해져서 씨앗을 품은 농익은 과일 같은 것이 되지 않을까 상상해본다. 하지 못한 말은 없었으나 하지 않은 말은 있었다. 그러나 사랑은 믿음과 소망 위에 지어지는 것, 약속이 없는 가지에서는 꽃이 피어나지 않는 법이니, 무슨 서운함이 있을까. 만나고 헤어지는 일도, 시작하고 끝나는 일도, 겨울과 봄이 그러하듯 서로가 서로를 품으며 조금씩 자리를 바꾸면 될 텐데.

떠나기 전의 날들

티켓을 끊고 나면, 갈 날이 아무리 많이 남았어도, 어쩐지 '떠나기 전'의 기분이 되어, '떠나기 전의 날들'을 살게 된다. 이를테면 언제 사라질지 모르는 책을 읽고 있는 듯, 혹은 2절이나 3절 중간쯤에서 멈춰야 할 노래를 부르고 있는 듯, 하루하루가 맨살에 와 닿는 동시에 비현실적이다. 비슷하게 되풀이되는 일상은 떠나기 전의 시간으로, 익숙한 공간은 떠나기 전 잠시 머무는 곳으로, 특별할 것 없는 일상의 약속은 불현듯 환송회로 치환된다. 그래서인지 딱히 바쁜 일도 없고 준비할 것도 없는데 마음이 분주하다.

그래도 이제 안다. 몇 주의 부재로 인해 할 수 있는 일을 못하게 되지는 않는다는 걸. 변해가는 것을 막을 수도 없고, 무언가를 변하게 할 수도 없다는 걸. 그리고 이상할 정도로 '부재'에 관해 생각하게 된다. 내가 없는 공간, 내가 없는 시간, 내가 없는 너를 그려보면서 종종 고개를 갸웃거린다. 그려볼 수는 있으나 나는 볼 수 없는 그 그림을, 너는 보게 될 것이다. 너의 부재가 그린 그림을 내가 보고 느끼고 만진 것처럼. 그 안에서 울고 웃고 잠들었던 것처럼.

그러니까 어디론가 '떠나기 전'의 상태에 있다는 건, 물 위에 떠 있는 배를 타고 있다는 것이다. 항구에 정박하고 있지만 이리저리 흔들거린다. 생각해보면 땅속에 뿌리를 내리고 있던 적도 없었다. 흔들흔들, 휘청휘청, 떠내려가고 밀려간다. 상처 같은 돌부리가 있었으나 이미 멀어졌다. 미래가 아득하듯 과거도 까맣다. 그렇게 생각하면 존재도 부재도 한통속이다. 그럼에도 불구하고, 지금의 나는, 떠나기 전의 존재다.

살아가는 일 또한 '떠나기 전'의 선상에 있는 것, 먼저 떠난 이들의 부재 안에서 나는 존재하고, 언젠가 누군가 나의 부재 안에서 또 무슨 생각에 잠기겠지.

감정

생각해보면 감정이란 늘 불안하지.
마음을 들끓게 하거나
비틀리게 하거나 차갑게 하거나
어떤 식으로든 흔들리는 거니까.

누군가를 혹은 무언가를 좋아하거나 미워하거나
가까이 가려 하거나 밀어내거나
간직하거나 지우거나
어떤 식으로든 변화하니까.

그래도 생각해보면 그 모든 감정들은
그때 그곳에 그렇게 존재해야 할 이유를 갖고 있었지.
삼키고 뱉어낼 때마다
심장의 모양과 색깔이 달라지고
세계가 흩어졌다 조이고
사람이 멀어졌다 가까워졌으니
애써 도망을 다닐 일은 아니었지.

끝내 부정할 일은 아니었지.

어제는

자유형 발차기 200미터, 자유형 500미터, 배영 발차기 200미터, 배영 200미터, 평영 발차기 200미터, 평영 200미터, 접영 100미터, 나는 토끼처럼 귀를 기울이고 당신을 들었다, 한신대역 6번 출구, 멸치국수와 생맥주, 숙주볶음과 소주, 벌교꼬막과 소맥, 강변(사실은 개천)의 조각달, 망원역 1번 출구, 산토리 위스키에 토닉워터를 넣은 하이볼, 구운 마늘과 버섯. 썩 내키진 않으나 딱히 불평할 이유는 없는, 하지 않으면 안될 일들을 제외하면, 스무 번째 책이 나온 어제는 이러한 것들로 차 있었다. 물과 술과 봄과 사람과 약속이 있었다.

그리고 오늘 안에는 그리운 어제와 기다릴 내일이 있다. 마음을 담아둘 따뜻한 미래를, 기대고 믿는 마음이 있다.

묵묵한 단절을

화가 난 건 아니었어. 서운했던 것도 아니야. 이유를 몰라 다만 의아했던 거지. 이런 마음일까 저런 마음일까 짐작을 해보아도 이해할 수가 없었고, 어쩌다가 너를 이해할 수 없는 지경까지 왔을까 또 의아했지. 내가 이런 생각에 잠겨 있는 동안, 너는 화를 내고 있거나 서운해하고 있을지도 몰라. 혹은 딱히 잘못한 것도, 잘못된 일도 없는데 왜 혼자 삐걱대고 있나 의아해할까. 아니면 나의 묵묵한 단절을 아예 모르고 있을까. 생각이 깊어질수록 너는 아득해진다. 바닥에 이르면 더 이상 궁금하지도 않아지겠지.

친구에게

무슨 대단한 선택 같은 걸로 삶이 결정되는 건 아니지. 용감하게 뛰어들거나 냉정하게 매듭을 끊은 것 같아도 그럴 수밖에 없는 상황에 놓였기 때문에 그랬던 것일 뿐. 그럴 수밖에 없는 상황을 스스로 만든 게 아니냐고 따져 물을 수도 있겠지만, 파도처럼 바람처럼 덮쳐 온 적이 훨씬 많았어. 무슨 일이 일어난 건지 알 수 없는 채로 갈팡질팡 방향을 잃어버리고, 본 적 없는 곳으로 떠밀려가는 거야. 운이 좋다면 길을 알려주기 위해 누군가 매달아놓은 노란 리본을 만날지도 모르지만, 대체로 그곳은 사막 아니면 숲아니면 바다. 선택이란 애초에 이리로 가면 이런 것이, 저리로 가면 저런 것이 있다는 걸 알아야 할 수 있는 거잖아. 지표 하나 없는 곳에서 길을 택하라는 건 불공평하지.

삶은 때로 지나치게 혹독하고, 대부분 놀라울 정도로 무심하지. 높은 곳에 올려둔 소망이 무거운 짐이 되고, 간절하게 원하던 것들이 끔찍한 절망의 우물을 파기도 해. 우리는 이렇게 약하고 여린데, 모든 건 손바닥처럼 쉽게 뒤집어진다. 그래도 나는 이 자리에 있을 테니, 너는 다시 환하게 웃게 되기를. 옥탑방의

불꽃놀이와 늦은 밤 강변의 산책을 기억하기를. 변함이 없는 것들과 새로 오는 것들에 대해 믿음을 저버리지 않기를. 내가 늘 동행할 테니.

그동안 즐거웠어요

그동안 즐거웠어요, 라는 말을 자주 하는 사람이 있다. 괜한 핀 잔을 받거나 살짝 서운한 소리를 들을 때, 장난처럼 농담처럼 은 근히 속내를 드러내는 말이다. 그런 말을 진심으로 하는 사람도 없고 진심으로 듣는 사람도 없겠으나, 어쩐지 뼈가 있는 말이다. 다정하고 친절해 보이지만 '즐거웠다'는 과거형은 매정하고 날카 롭다. 과거에서 이어져온 현재를 잘 벼린 칼로 툭, 잘라내고 미래 를 단절시킨다. 그래도 즐거웠다니 원망도 미련도 무의미해진다.

하지만 만약 진심으로 그런 말을 할 수 있다면, 그건 그것대로 꽤 괜찮을지도 모르겠다. 그동안 즐거웠으나 앞으로 즐거울 수 없 다면, 함께한 시간들은 과거로 봉인할 수밖에 없다. 봉인된 과거 안에 즐거운 무엇이 있었다면, 그 가치를 새겨놓는 것도 좋은 일 이다. 그 무엇은 세월과 함께 산화하여 먼지로 사라질 수도 있겠 지만, 혹은 씨앗처럼 느긋하게 시간을 품고 있다 또 다른 어느 봄 에 초록색 싹을 틔울지도 모르고.

당신의 이야기가 아니에요

아뇨, 그건 당신의 이야기가 아니었어요. 아무것도 시작되기 전, 혹은 모든 것이 끝난 후의 이야기일지는 몰라도. 그래요, 그건 나의 이야기도 아니에요. 그랬어야 했다거나 그러지 말았어야 했다는 이야기, 혹은 일어나지 않았지만 일어났으면 좋았을 이야기라 할 수 있을지는 몰라도. 무언가를 쓴다는 건 그런 거죠. 금이 가고 조각난 시간들을, 아득히 먼 거리에서 바라보는 거죠. 그때 그 자리에 있었던 의미들은 벌써 사라졌죠. 한때 반짝이던 것들은 이미 깊은 어둠 속에 묻혔죠. 망각과 부정, 뒤틀림과 균열 속에서 한 오라기의 실낱같은 인연을 찾아보지만, 사소한 얼룩이나 흔적을 뒤져보지만, 그 아름다움은 이제 슬프지 않죠. 슬프지 않음의 슬픔이 탄식이 되고 회한이 되는 거죠. 아뇨, 이것도 당신의 이야기가 아니에요. 어쩌면 나의 이야기도 아닌 것처럼.

사과라도 하듯이

바람이 제법 불어도 그리 차진 않아요.
당신을 만나러 가는 길의 어느 골목에서
꽃나무를 보아요.
무슨 대책도 없이 사랑을 믿어버린 우리에게
사과라도 하듯
가지마다 멍울 같은 꽃을 매달고 있네요.
너무 이르거나 너무 늦어버린 것들 때문에
마음을 앓았던 날들이
찬란하게 피고 지고 있어요.

그러니 봄이 다 가기 전에
새끼손가락 걸고 약속하기로 해요.
내일이 아니라 그저 오늘을 살자고.
아무쪼록 우리는 살아남자고.

봄비가 사납다

아침에 창을 열고 아, 벚꽃이 피었구나, 했는데 무슨 봄비가 이리 난폭하게 오시는지. 햇살을 사모할 틈도, 바람을 갈망할 사이도 없이, 어리둥절한 맨얼굴로 꽃잎들이 흩어진다. 그리워할 추억도, 기다릴 벗도 품지 못하고, 이제 막 핀 꽃잎이 떨어진다. 세상이 이렇게 사나운 거였다면 아예 오지 말았어야 했다고, 나는 꽃잎처럼 탄식한다. 한낱 꽃잎처럼 속절없이 서러워한다.

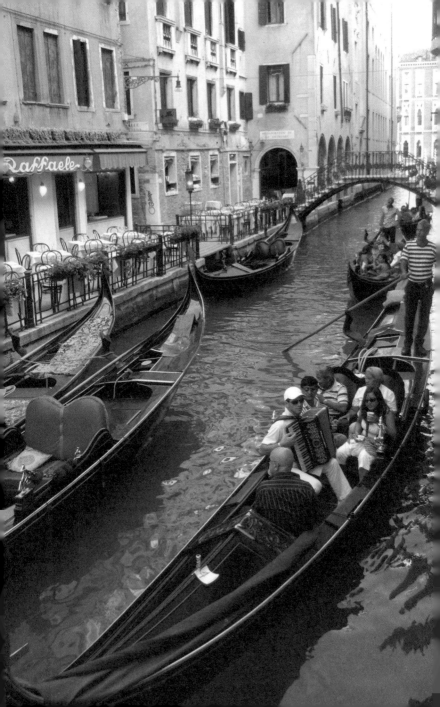

Rejection is protection

작정대로라면 어젯밤 나는 섭지코지에 있어야 했다. 숙소도 티켓도 있었는데 운명이 그 길을 막고 나를 여기 붙잡아놓은 이유가 무엇인지 궁금했다. 마지막으로 마신 위스키가 독배처럼 썼고 지하철역의 계단이 깊고 높았다. 차오르는 달을 올려다보며, 계획은 사람이 세워도 그것을 행하거나 행하지 않는 건 하나님의 뜻이라는 이야기를 떠올렸다. 오월의 제주, 유월의 베를린, 칠월의 포르투 티켓이 그저 종잇장이 되어 팔랑팔랑 날아갈지, 아니면 비행기가 나를 태우고 팔랑팔랑 날아갈지 의아해하며, 반창고를 뗀 자리를 들여다보듯 취중에 전한 진의를 바라본다. Rejection is protection, 어떤 기도가 이루어지지 않는 건 하나님이 나를 보호하기 때문이라 했으니, 나는 아마 괜찮을 것이다. 괜찮지 않아도 괜찮지 않은 이유가 있을 것이다. 지금은 모르지만, 언젠가는 알게 될.

영원한 착오

브론스키는 그토록 오랫동안 바라던 것이 완전히 실현됐음에도 불구하고 충분히 행복하지는 않았다. 욕구의 실현이라는 것이 자신이 기대했던 행복의 산에서 겨우 한 알의 모래를 가져온 것에 지나지 않는다고 그는 느꼈다. 행복이란 희망의 실현이라는 것은 사람들이 흔히 하고 있는 영원한 착오였다.

_ 레프 톨스토이, 『안나 카레니나』 중에서

절망으로 까무러치고 희망으로 까무러치고 그러다가 자신도 모르게 유유히 흘러가는 강에 빠져 허우적거리는 것. 살아가는 일. 행복과 불행의 극과 극을 오가던 브론스키가 마침내 안나를 독점하게 되었을 때, 그를 당황하게 만든 것은, 모든 것을 바쳐 겨우 움켜쥔 것이 실은 모래알 하나라는 것이었다.

알아, 알아, 그 기분. 하지만 모래알을 외면하고 살아갈 수도 없는 형편. 삶은 그렇게 잔혹한 희망으로 연명된다. 그리하여, '흔히 하고 있는 영원한 착오'는 어제에서 오늘로 이어지고, 불행히도 내일, 또 내일까지 이어질 것이다. 모두들 사실은 알고 있으면서

애써 모른 척하는 것. 공공연
한 비밀.

꽃이 필 것 같지 않은 희
망의 가지를 툭 잘라, 불쑥 돋
아나버린 봄의 거리에 던진
다. 너는 어디로든 가서 무엇
으로든 피어나라. 나는 좀 더
살고 싶으니.

생각했던 것보다

이른 봄비가 내리는 밤에 이른 봄꽃이 다 떨어지면 어쩌나
생각했다.
꽃의 심경은 모르겠으나 나는 괜스레 서러울 텐데
생각했다.
빗소리에 몸을 뒤척이며 꽃나무도 나처럼 뒤척일까
아니면 꽃 지고 피울 잎과 잎 지고 맺을 열매를 꿈꿀까
생각했다.
아침에 일어나 창밖을 내다보니
빗방울을 매단 꽃들이 여전히 환했다.
한 닢 바람에도 지는 보드랍고 작은 무엇이
차고 모진 빗속에서 꿋꿋했다.
생각했던 것보다 나은 것들이 존재한다는 일이
생각했던 것보다 나쁜 것들로 가득 찬 세상에서
생각보다 튼튼한 위로가 된다.
꽃잎 한 장처럼 여리지만
잠시 기대어도 괜찮을 위로가 된다.

작은 토끼야 들어와 편히 쉬어라

얼마 전부터 계속 맴도는 노래가 있는데, 예전에 내가 좋아했던가 갸웃거려보아도 그렇진 않았던 것 같아 의아한데, 가사가 뭔가 무섭기도 하고 귀엽기도 하고, 어찌 되었거나 해피엔딩이긴 한데, 총을 든 포수는 여전히 돌아다니고 있어서 작은 아이와 토끼가 뭘 할 수 있을까 싶기도 하다. 이런 세상이라도, 아니 이런 세

상이어서, 어깨를 내어주고 마음을 내어주고 잠시라도 편히 쉴 수 있게 해주는 누군가가 있을 거라 믿고 숲속을 헤매는 작은 존재가 있을 것이다. 내 삶의 공허는 그저 텅 빈 공터가 아니라 그를 위한 빈자리여야 할 테니, 작은 토끼야 들어와 편히 쉬어라.

숲속 초막집 창가에 작은 아이가 섰는데
토끼 한 마리가 뛰어와 문 두드리며 하는 말
날 좀 살려주세요 날 좀 살려주세요
날 살려주지 않으면 포수가 빵 쏜대요
작은 토끼야 들어와 편히 쉬어라

염소의 편지

하얀 염소가 편지를 보냈다
검은 염소가 읽지 않고 먹어버렸다
할 수 없어서 편지를 썼다
보낸 편지 내용이 뭐야?

_ 일본 동요

하얀 염소도 검은 염소의 편지를 읽지 않고 먹어버렸을지도 몰라. 그러고 다시 편지를 보내겠지. 보낸 편지 내용이 뭐야? 이런 식으로 영원히. 아무도 아무것도 전하지 못하고.

싫다는 감정

싫다는 감정은 좋다는 감정보다 강렬하다. 좋아하는 무엇이 같을 때보다 싫어하는 무엇이 같을 때, 이 사람은 나와 가까운 곳에 있다고, 우리 좀 오래갈 것 같다고 느낀다. 좋아하는 사람을 볼 수 없을 때보다, 싫어하는 사람을 봐야만 할 때가 더 힘겹다. 좋은 순간은 좋은 기억으로 남기도 하지만 시간의 두께에 쉽게 파묻힌다. 돌아보면 이미 아득한 곳에 먼지처럼 흩어져 있다. 그 정도는 참을 만하다. 예기치 않은 순간에 칼날처럼 날카로워져서 싫은 기억으로 변하는 좋은 기억도 있다. 싫은 기억 역시 점점 잊히지만, 좋은 기억보다 끈질긴 면이 있다. 기억의 질감은 변함이 없어 여전히 싫고 영원히 싫다. 마찬가지로 슬픔은 기쁨보다 강하고 불행은 행복보다 깊다. 그러니 감히 행복을 소망하는 대신, 절망을 피해 살 일이다.

아가미만 있으면 언제까지나 헤엄칠 수 있을
것 같은데. 찰싹찰싹, 꼬리로 물을 가볍게
치며, 지느러미를 살랑살랑 흔들어대며.

물의 근육

물을 잡으라는 말이 무슨 은유 같은 건 줄 알았다. 문고리도
아니고, 형태가 없는 것을 잡으라니, 그게 내 손에 잡힌다면 이미
물이 아니잖아, 했다. 손가락을 붙이고, 손바닥을 오므리고, 쭉 뻗
은 팔을 배 쪽으로 당기며 팔꿈치를 꺾었다가 힘차게 뻗을 때, 손
바닥과 팔의 안쪽에 묵직하게 전해져 오는 물의 근육을 느끼고 약
간 감격했다. 물을 잡았다고 하여 그것이 내 손안에 남아 있는 건
아니지만, 잠깐 잡혔다 순식간에 빠져나가는 것이지만, 그 힘으로
나는 앞으로 나아간다는 사실이 왠지 위로가 되었다.

물이 무겁게 느껴질수록 더 많이 나아간다. 뒤는 돌아보지 않
는다. 규칙적으로 호흡을 하며, 손으로 물을 잡고 놓으며, 발등으
로 물을 누르고 밀어 올린다. 물을 잡으라는 건, 그걸 소유하라는
게 아니라, 힘껏 잡고 힘껏 놓으라는 말이었다는 걸 깨닫는다. 형
태가 없는 것들, 이를테면 시간이라거나 마음도 그러하지 않을까
짐작해본다. 아마도 그런 방식으로, 그 자리를 벗어나 앞으로 나
아가는 거라고. 온몸의 힘을 빼고, 서두르지 않고, 규칙적으로 숨
을 들이쉬고 내쉬며.

working title

글을 쓰고 책을 내는 일을 하다 보면 가제라는 말을 많이 사용하게 된다. 제대로 된 제목을 정하기 전에 편의를 위해 붙여두는 이름이다. 함께 작업하는 사람들끼리 소통하기 위해서도 필요하고 계약서를 쓸 때도 필요하다. (『나는 토끼처럼 귀를 기울이고 당신을 들었다』의 가제는 '조율'이었고 나중에 '깊은 밤 서쪽'이 되었다가 지금의 제목으로 정해졌다. 책이 나온 이후에는 일종의 애칭으로 '토끼처럼'이라 불리고 있지만.)

가제假製. 거짓 가, 지을 제. '거짓으로 지은' 이름이고 제목이다. 이 경우 '거짓'이란 사실이 아닌 것을 사실로 꾸민 게 아니라 '참'에 반하는 '거짓'이지만, 뉘앙스만으로는 대충이고 아무렇게나고 임시방편이고 왠지 방치하고 있다는 기분을 느끼게 한다. '이건 어디까지나 대강 만들어만 놓은 거야' 하고 뻐기는 것도 같은데, 그렇다고 딱히 얄밉지만은 않다.

영어권에서는 가제를 'working title'이라 부른다는 걸 얼마 전에 알았다. 재미있는 표현이다. 제대로 된 무엇이 되기 위해 꼼지락거리고 애를 쓰면서 한 걸음씩 앞으로 나가고 있다는 느낌이

다. '열심히 노력하고 있으니 조금만 기다려주세요' 하고 양해를 구하는 것 같은데, 이것도 이것대로 귀엽다.

겉으로는 어떻게 보이든, 결정에 이르기까지 여러 가지 경로를 거치고 고민하는 건 마찬가지일 것이다. 그 결정이 잘못되었다고 해도, 고민의 과정이 있었다면 홀홀 털고 넘어갈 수 있다고, 그래야 한다고, 자신을 타이른다. 혹은 그럴 수 있는 과정이 있었음에 대해 감사해야 한다고.

손가락의 기억

봄에는 아무래도 슈베르트여서, 손때 묻은 악보를 다시 꺼낸다. 피아니시시모와 더블플랫이 여전히 아릿하고 아찔한데 눈은 악보를 따라가지 못한다. 반쯤 포기한 마음으로 눈을 감자 기다렸다는 듯 손가락이 기억을 떠올린다. 더 이상 사월은 행복하지 않으니 봄도 행복하지 않고, 오래된 선율에 담긴 슬픔의 질감과 무게도 달라졌다. 그래도 손가락이 슈베르트를 기억하고 있으니 대견하다. 현란한 마음이나 이기적인 뇌의 기억이 아니라, 바보처럼 충실한 육체의 기억이다.

모르는 게 나쁜 거야

_ 몰라서 그런 거겠지.

누군가의 부주의한 말과 행동에 상처를 받은 친구가, 자조와 체념을 뒤섞어 한숨처럼 내뱉었다. 사연을 들어보니 어쩌다 한 번이 아닌지라 그냥 넘어갈 수가 없었다.

_ 모르는 게 나쁜 거야.

발끈한 내 목소리에 힘이 들어갔다. 그렇지 않아? 모른다는 건 상대에게 관심이 없다는 거잖아. 상대가 어떻게 생각하건 상관도 없다는 거잖아. 상처 입고 아파하는 것 따위는 나 몰라라 하는 거잖아. 자기밖에 모른다는 거잖아.

'악의가 있어서 그런 건 아니야'라는 말들도 한다. 하지만 말이지, 그게 악의야. 말을 하기 전에, 행동을 하기 전에 단 한 번이라도 상대의 입장이 되어보았다면, 무심코 뱉은 말이나 취한 행동을 상대가 어떻게 받아들일지 생각해보았다면, 그럴 수는 없는 거지. 자신이 쥐고 있는 것이, 지금 건네려 하는 것이 돌인지 빵인지는 알아야 하잖아. 예를 들어 음주운전을 하다가 누군가를 다치게

했다면 그걸 악의가 아니라고 할 수 있어? 술을 마시고 운전하는 것이 '악의' 그 자체잖아.

'깜박 잊어버렸어'라는 건 사과니, 변명이니? 잊어버리는 게 나쁜 거야. 누군가와의 약속이 기억할 만한 가치도 없다면 애초에 약속은 왜 하니. 그래놓고 미안하다고 하면 다가 아니지. 미안하다는 말은 뭔가 더 해주고 싶은데 그렇게 하지 못할 때 쓰는 아름다운 말이야. 함부로 쓰지 말라고.

믿는 것 외에

설리 잭슨은 문학비평가인 스탠리 애드거 하이먼과 시러큐스 대학에서 만나 1940년 결혼해 2남 2녀를 두었다. 하이먼은 시러큐스 대학 잡지에 실린 설리 잭슨의 단편을 보고 그녀의 천재성을 실감했던 나머지, 결혼 후 상습적으로 처방약을 복용하며 줄담배를 피우는 잭슨의 습관을 독려했다. 설리 잭슨은 니코틴과 약물 중독에 빠져든 끝에 1965년, 마흔여덟의 나이로 세상을 떠났다.

_ 작가 정보 중에서

여러 가지 생각이 들지. 이를테면 어떤 사람들과 함께 살아가느냐의 문제. 과정과 결과론. 선택이란 말의 추상성. '사랑하다'와 '사랑받다'의 정의. 인생의 가치는 각도에 따라 달라질 수도 있다는 것. 그러니 모든 판단은 유보되고, 아마도 영원히 그 상태로 남겠지만, 옳은 방향으로 가고 있다고 믿는 것 외에 할 수 있는 건 없겠지만.

◆ 설리 잭슨, 『우리는 언제나 성에 살았다』 중 작가 정보 ©성문영 옮김, 엘릭시르

기억의 겹

그리운 사람이 다정했는데
눈을 뜨니 그게 꿈이더라.
황망한 마음을 쓰다듬는데
그게 또 꿈이더라.
다시 한 번 눈을 뜨니
그리움도 사람도 이미 아득하더라.
맨살에 닿던 기억이 어느새 겹을 만들고
그 시간의 빛깔과 향기를 튼튼한 상자 안에 가두었더라.
이 또한 꿈인가 꿈 아닌가
어느 쪽이든 무슨 상관인가 하며
까무룩 도로 잠으로 빨려 들어갈 때
멀리서 비의 기척이 어른거리더라.
다정한 사람이 그리웠는데
눈을 감으니 벌써 떠났더라.

외로운 마음 클럽

폐퍼하사의 외로운 마음 클럽에 들어선 시간은 밤 열두 시.

_ 문을 닫은 줄 알았는데 이런 곳에 와 있었군요.

허공에 대고 중얼거린다. 라거와 흑맥주를 따고 팝콘처럼 가벼운 농담. 오랜만에 총과 장미. 오랜만에 메탈리카. 노르웨이의 숲에 딸기밭에 페니 레인에 비가 오던 리버풀에, 기네스에 거품으로 꽃을 그리던 바텐더가 있었다.

기억을 떨치기 위해 나는 '어찌 같을 노래'를 청하고, 외로운 마음 클럽의 모든 외로운 마음들에게 소리친다, 네게 많은 걸 원했던 건 아니지. 그래, 그랬는데.

케이크가 난 생존하겠다고 스스로에게 윽박을 지를 때 자리에서 일어나

_ 춤을 춰요.

테이블과 테이블 사이, 의자와 의자 사이, 음악과 음악 사이, 팝콘처럼 떨어지는 외로운 마음들.

새벽 세 시, 익숙한 가로등 아래를 지나며 아직 깨어 있을 외로움들을 기억한다. 하지 못한 말이 마음에 남았던가.

그렇다면 꽃이 다 떨어진 나무 아래에서 기다려야지.
나를 이대로 여기 있게 해줘, 하고 노래를 부르며.

잠자는 숲속의 공주

옛날옛날 어느 깊은 숲속에 잠자는 공주가 잠을 자고 있었습니다. 표면적으로 공주는 나쁜 마녀의 나쁜 마법에 걸린 것으로 알려져 있었지만 내막은 그렇지가 않았어요. 공주에게는 아무도 모르는 비밀이 하나 있었답니다. (엄밀히 말하면 '아무도'는 아니에요. 마녀는 알고 있었으니까요.) 공주가 '이루어질 수 없는 사랑'에 빠져 있었다는 것이지요.

_ 그를 처음 보았을 때 나는 어쩔 줄을 몰랐어. 그냥 햇살이 한가득 쏟아지는 기분이었다니까. 내가 원하는 사람은 오로지 그 사람뿐인데, 나는 그의 신부가 될 수 없어. 그는 나의 시종이니까.

신분의 차이를 뛰어넘는 사랑, 그러니까 '이루어질 수 없는 사랑'이 공주의 비밀이었어요. 공주가 시종과 맺어지는 일은, 그 시대에는 무시무시한 범죄와도 같았답니다. 하지만 공주는 누군가와 결혼을 해야만 했지요. '그리하여 공주와 왕자는 오래오래 행복하게 살았답니다'라고 모든 책에 나와 있었고, 그건 지키지 않으면 안 되는 율법이었으니까요. 가엾은 공주가 한숨으로 나

날을 보내고 있을 때 마음 약한 마녀가 나타난 거랍니다. 그리고 마녀는, 공주가 엉뚱한 남자(불특정 대다수의 왕자 중 한 명)와 결혼하지 않아도 되도록 그녀를 긴 잠에 빠지게 만든 것이지요.

그리고 마침내 백 년의 세월이 흘러 공주는 잠에서 깨어났습니다. (키스로 그녀를 깨운 왕자 따위는 잊어버리세요. 왕자가 아니라 개구리였다 해도, 공주는 깨어나게 되어 있었으니까요.)

눈을 뜨자마자 웬 낯선 남자를 발견한 공주는 경악에 사로잡혀 애타게 마녀를 불렀습니다. 잽싸게 나타난 마녀는 손을 휘휘 저어 왕자를 쫓아버리고(겨우 그걸로 충분했지요) 가엾은 공주의 눈물을 닦아주었어요. 공주가 물었습니다.

_ 어때? 이제는 가능해? 내가 원하는 사람과 결혼할 수 있는 거야?

마녀는 고개를 절레절레 흔들었습니다.

_ 불행하게도 공주님, 그렇지가 않답니다. 시대는 엄청나게 바뀌었지만 거지 같은 인간들의 발상은 손톱만큼도 안 변했어요. 공주님이 왕자가 아닌 다른 신분의 남자를 선택하면 모두들 엄청나게 화를 내고 공주님을 내쫓아버릴지도 몰라요.

공주는 다시 울음을 터뜨렸습니다.

_ 그럼 나는 어떻게 하면 좋아?

마녀는 곰곰이 생각에 잠겼습니다.

_ 한 가지 방법이 있긴 합니다만….

_ 그게 뭔데? 제발 알려줘.

간절하게 매달리는 공주에게, 마녀는 엄숙한 표정을 하고 대답했습니다.

_ 다시 백 년을 더 자는 겁니다.

_ 좋아!

공주는 두 번 생각도 하지 않고 대답했습니다.

_ 얼마든지 잘 수 있어! 그런데 백 년이 더 지난 후에는, 가능해? 사랑하는 사람과 정말로 결혼할 수 있는 거야?

마녀는 침울한 표정으로 고개를 떨어뜨렸습니다.

_ 안타깝게도 공주님, 장담할 수는 없습니다. 다만….

공주는 커다란 눈동자로 애처롭게 마녀를 바라보며 다음 말을 기다렸습니다.

_ 굳이 결혼을 하지 않아도 괜찮은 세상이 되어 있을지도 모른답니다. 사랑하는 사람과 같이 살 수는 없지만, 사랑하지 않는 사람과 살 필요도 없지요.

공주는 가만히 눈을 감고 생각에 잠겼습니다. 어찌나 깊이 생각에 잠겼는지, 마녀는 자신이 마법을 걸지도 않았는데, 공주가 다시 잠들어버린 거라고 믿을 뻔했습니다.

_ 공주님? 공주님?

한 시간 후, 공주는 드디어 눈을 떴습니다.

_ 공주님? 결정을 하셨습니까?

기다림에 지친 마녀가 하품을 하며 물었습니다. 공주는 체리보다 붉은 입술을 살며시 열어 대답했습니다.

_ 콜.

- 그때가 되면, 사람이 하늘을 날 수도 있을 겁니다.
- 얼마나 멀리까지 날아갈 수 있어?
- 그야, 공주님이 원하는 만큼이죠(만약 내가 비행기를 조종할 수 있다면 말이지).

아무도 가르쳐주지 않았던

아무도 가르쳐주지 않았던 또 하나의 하루가 천천히 저물어 간다. 어떤 일이 일어났느냐보다 그 일이 일어났을 때 나는 어땠던가 생각한다. 무슨 일을 했느냐보다 그 일을 할 때 내 마음의 빛깔은 무엇이었나 생각한다. 아주 나쁜 일이나 벅찬 일은 고맙게도 일어나지 않았으나, 그런 일을 겪고 있을 누군가를 잊지 않으려 한다. 하지 못했던 일은 접어두고, 하지 않았던 일을 생각의 갈피에 꽂아둔다. 간직하지 않아도 좋을 기억을 차곡차곡 모아 내다버리고, 떠올리면 예쁜 미소가 빚어지는 사람을 심장에 담는다. 하던 일을 잠시 멈추고, 스비아토슬라프 리히터의 바흐 평균율 클라비어를 들으며 깍두기를 담그다가, 마이너가 아니라 메이저에 머무는 슬픔을 더듬어본다. 아무도 가르쳐주지 않았던 또 하나의 하루가 아직 끝나지 않았으니, 어떤 일이든 일어나고 무슨 일이든 할 수 있을 거라 믿어본다. 그리고 그 끝에 있을, 아무도 살아보지 않은 새로운 하루를 기다린다.

쇼핑목록

부모님을 위한 무선전화기와 유선전화기.

엄마를 위한 해운대_경주 왕복 기차표.

아보카도 열두 개.

네스프레소 커피캡슐 백 개.

가즈오 이시구로의 신간.

실내용 슬리퍼 두 켤레.

모든 게 끊임없이 닳고 망가지고 사라지고 변하고 새로 나오고…. 이런 날에는 삶의 속도가 지나치게 빠르다는 생각이 들지. 소비하고 소모하고 소진하는 데 진을 빼고 있다는 기분. 그래도 봄의 밤은 짧으니 뭐가 어떻게 되든 몸과 마음을 다하여 소진하기로.

어떤 이별은

좋은 이별은 없잖아요, 내가 말했다.
이별이 좋을 수는 있지, 그가 말했다.
오, 멋진 말이네요, 나 그거 써먹어도 돼요? 내가 말했다.
마음껏 써, 그가 말했다.

그래서 이런 문장을 만들어보았다.

좋은 이별은 없을지 몰라도, 어떤 이별은 좋을 수 있다.

낡아갑니다

그러니까 만약 오 년 전에 그곳에 있던 그 가게가
아직 그 자리에 그 모습 그대로 있다면
만약 십 년 전에 즐겨 듣던 노래를
아직 좋아하고 기억하는 사람이 많다면
만약 백 년 전의 그 책이
지금도 여전히 사랑받고 있다면

나는 조금 덜 쓸쓸할 것 같아요.

이 세상의 속도는 나에게 너무나 빨라요.
새것이 눈 깜짝할 사이에 헌것이 되어버리고
감정이나 마음도 숨이 가빠요.
세계가 정상이었던 적이 한 번이라도 있었겠느냐마는
이렇게 통째로 미쳐갈 필요는 없지 않을까요.
시간을 뛰어넘어 소통할 수 있는 것들
공유할 수 있는 것들이 점점 사라져가니

꽃잎 한 장이 열리는 속도로 하늘을 올려다보던
기린이 그리워.

나는 자꾸 낡아가는 것 같아요.

내 말을 듣고 있던 스물다섯이 말했다.

_ 나도요, 나도요.

상처 혼자

티오만 아일랜드에 보름쯤 체류했을 때 나를 가장 반겼던 건 모기들이었다. 환한 대낮에도 활기왕성하게 움직이며 나를 향해 돌진하는 모기들을 피해보겠다고, 온몸에 스프레이를 바르고, 모기향을 피우고, 에프킬러를 뿌리고, 별짓을 다했지만 별 보람도 없이 줄잡아 삼백여 번은 물렸다. 숙소 발코니에 나와 있으면 난간에 가만히 앉아 기회를 기다리는 모기들과 눈이 마주친다. 나중에는 하도 자주 봐서 얼굴도 알아볼 수 있을 것 같았다. 반바지 아니면 수영복 차림이었으니 물 데가 오죽 많았으랴. 집에 돌아와서도 계속 약을 발랐는데 아직도 호전될 기미가 없는 곳이 스무여 군데. 연고를 마지막까지 쥐어짰지만 모기가 남긴 흔적은 여전히 가렵고 발긋발긋하다. 줄줄이 물린 자국이 티오만 밤하늘에서 보았던 별자리 비슷하기도 하고.

내 기억들은 벌써 가물가물해가는데, 애틋하지도 않은 상처 혼자 성을 내고 있다.

선생님이 선생님인 이유

'조금 더 바깥에 있는 무엇이거나, 조금 더 삶과 밀접한 무엇에 대해, 발견하는 것 혹은 발견하고 싶은 욕망에 대해.'

김창완 선생님이 전화를 걸어, 요즘 내가 쓰고 있는 글에 대한 주옥같은 말씀을 폭포처럼 쏟아놓으셨는데, 전화기 붙잡고 황망한 중에 겨우 이 몇 줄 옮겨 썼다. 기억나는 건 또한, 내가 삶에 대해 가지고 있는 나이브한 믿음에 대한 지적과, 추상적인 것을 구체적인 어법으로 표현하는 어려움에 관한 이야기였는데, 그 말씀 끝에 '이런 내 이야기도 다 옳은 것은 아니고', '그런데 내가 너를 격려하려고 전화한 건 알지?' 하고 토를 닮으로써, 나의 존경심을 발화하셨다. 스물세 살 이후 내 글에 대한 충고를 베풀어주는 사람이 거의 없어서, 선생님이 나에게 선생님인 절절한 이유가 새삼 명치를 치고 올라왔다.

별일은 없지만

동해바다에 있는 울릉도와 남해바다에 있는 사량도의 기온 차이가 약 십 도이고, 동해의 섬의 밤의 바다는 춥다고 또 누가 겁을 줘서, 스웨터 하나 찾으려고 옷장을 열었다가, 옷장 선반 하나가 살짝 비뚤어진 것 같아서, 그걸 바로 하려고 기를 쓰다가, 뭘 잘못 건드렸는지 윗선반이 우당탕 내려앉으며 내 머리를 때리는 바람에, 이마에 혹이 났다. 옷들이 우르르 쏟아져 내려 산더미 부럽지 않은 꼴을 멍하니 보다가, 부딪친 곳도 아프고 해서 그냥 방문 탁 닫고 거실로 나왔는데, 때마침 동네친구 돌멩이가 '경신 님 좋은 아침'이라고 문자를 보내와서, '굿모닝, 근데 옷장 선반이 내려앉아 머리에 혹 났어'라고 얘기해주었다.

둘이서 총총총 몇 걸음 걸어, 만나, 수제비 한 그릇씩 먹고, 약국에 가서 배멀미 약을 사는 김에, 모기 물린 데 바르는 약이랑 혹 난 데 바르는 약도 사고, 딸기주스를 마시며 지나가는 사람 구경도 하고, 돌멩이의 고초도 듣고, 니모 안경도 선물로 받고, 횡단보도 앞에서 사이좋게 헤어졌는데, 아무튼 이제 저 아수라장에서 스웨터 한 장은 건져야겠지.

그러고 보니, 언젠가 치과의사인 선배한테 전화를 걸어서, '잘 지내시죠? 별일 없으세요? 지금 통화 괜찮으세요?'라고 물었는데, '응, 괜찮아, 별일 없어, 그런데 병원에 불이 났어'라는 대답을 들었던 것이 기억난다. '뭐라고요? 지금요?' 경악한 나의 물음에, '응. 끄는 중이야. 저녁에 술이나 한잔할까?'라던, 매우 여유로운 대답이, 꽤 인상적이었어.

슈가맨

어떤 영화에 대해 뭔가 이야기를 하고 싶은데, 무슨 말을 해야 할지 모르겠다는 기분이 드는 건 참 오랜만이다. 흠 잡을 데 없는 영화는 그렇다. 완성된 것 혹은 완결된 것에 대해 말을 고르기가 힘들 듯이.

만약 내게 별 다섯 개가 있다면 다섯 개를 몽땅 다 주고 싶은 영화라거나, 상영관에서 최소한 두 번쯤은 더 보고 싶은 영화라거나, 이런 소릴 하면 누군가는 솔깃할 테지만, 사람의 취향이야 천차만별이니 섣불리 기대만 키우는 것도 같고. 그렇다고 영화의 배

경이나 내용을 언급하면 죄다 스포일러가 되어 그 흥미진진하고 아름다운 여정을 만끽하는 데 방해가 될 것 같고.

어렵게 상영관을 찾고 어렵게 상영시간과 내 시간을 맞춰 영화를 보고 돌아온 밤, 그의 한마디를 꽃처럼 마음에 꽂고 잠이 들었다는 정도로 얘기하면, 누군가는 그 꽃을 볼 수 있을지도 몰라. 내가 이 영화에 반한 것은, 결코 과하지도 모자라지도 않은 연출의 단호하고 아름다운 절제와 잘 짜인 플롯, 때로 세밀하고 때로 강렬한 호흡 때문이기도 하지만, 결국은 한 사람, 어이없을 정도로 매력적인 캐릭터 때문일 것이다.

'극적 행동은 행위자에 의해 드러나며, 행위자는 반드시 성격과 사상의 차이로 구별할 수 있는 성질을 갖고 있다. 따라서 행동의 동기는 바로 이 성격과 사상에 있다'는 아리스토텔레스의 이야기는 역시 진리였다.

"Thanks for keeping me alive."
고마워요, 슈가맨.
_ 〈Searching for Sugar Man〉, 다큐멘터리,
스웨덴, 말릭 벤젤룰 감독

짐

처음에는 이것도 필요할 것 같고 저것도 있으면 좋을 것 같아 닥치는 대로 집어다 쌓아놓는다. 그것들이 가방 하나에 다 안 들어간다는 것을 깨닫고 짐을 반 정도로 줄인다. 꾸려놓은 짐이 마뜩지 않아 이걸 빼고 저걸 넣는다. 결국 그런 식으로 뒤죽박죽이 된다. 짐 싸는 게 뭐 이렇게 사는 거랑 비슷하냐. (그리고 어째서 2박 3일짜리 짐과 20박 21일짜리 짐이 똑같으냐.)

다 기억하고 싶은데

서울에서 출발하여 묵호로, 묵호에서 하룻밤을 묵고 배를 타고 울릉도로, 알록달록 등산복을 입은 수천 명의 관광객들로 뒤덮인 울릉도의 해안산책로와 봉래폭포 같은 곳을 오르락내리락하고, 케이블카를 타고 올라가 보이지 않는 독도와의 거리를 가늠해보고, 울릉도에서 이틀을 묵고, 다시 배를 타고 묵호로 나와 차를 타고 통영까지, 캄캄한 통영에서 하루를 묵고, 다음 날 흐린 통영의 달아공원을 올라 남해의 섬들을 바라보고, 배를 타고 사량도로 들어가 하도를 둘러보고, 상도로 나와 조그맣고 다정한 마을들을 돌아다니며 할머니들과 잡담을 나누고, 고기잡이하는 선장님 배를 얻어 타고 수우도에 다녀오고, 그러느라 일정을 하루 늘려 사량도에서 이틀을 묵고, 오후 세 시 배를 타고 통영으로 다시나와 그대로 서울까지.

삼천포 살다 신랑 얼굴은 보지도 못하고 사량도로 시집와서, 배도 없고 어디 갈 수도 없어서 여태 눌러 살았다는 여든 살 할머니랑, 육지에서 온 이발사와 눈이 맞아 아이를 가지고 집에서 쫓겨나, 밀가루로 꽈배기며 풀빵 등속을 만들어 팔아 근근이 살다

식당 하나 차렸다는 일흔 살 할머니랑, 섬에서 태어나 전교생 스물 몇명인 중학교에 다니며 초롱초롱 꿈을 키워가는 열다섯 살 다혜랑, 노래 잘하는 민박집 아주머니랑, 초등학교 졸업하고 바로 배를 탔다는, 바다 海, 물고기 鱗이라는 범상치 않은 이름을 가지신 선장님이랑, 일 년 삼백칠십 일 술을 마신다는 내지마을 이장님이랑, 낮은 돌담, 바지락이며 홍합이 촘촘히 박힌 갯벌, 반짝반짝 빛나는 바다, 아이들이 떠난 폐교, 전부 다 기억하고 싶은데. 사람과 바다와 하늘이 그려내던 곡선들, 온도와 습도까지 다 기억하고 싶은데.

"할머니, 연세가 어떻게 되세요?" 여쭈었다. 옆에 계시던 다른 할머니가, "아우, 저 양반은 젊어. 이제 일흔 먹었어" 하셨다.

무해하지 않은

뭔가 가까운 것,
뭔가 따뜻한 것,
뭔가 나를 소외시키지 않는 것이 필요했다.

내가 부르면 대답하는 사람,
내가 없으면 나를 찾는 사람,
같이 웃고 같이 울 수 있는 사람 필요했다.
다 잊어버리려고 했던 게 아니라
다 기억하려고 했던 거였다.

눈을 뜨자마자 바다에 뛰어들고
뜨거운 커피를 연거푸 두 잔 마시고
지나가는 행상인을 불러 세워
파파야 샐러드를 청하던
칠리와 라임소스를 뿌린 샐러드를 먹다가 맥주를 사러 가던
시리게 차가운 파인애플주스와 엄청나게 매운 수프를

번갈아 먹던
더운 한낮에 문을 활짝 열어두고 낮잠을 자던
노을을 바라보며 공기보다 따뜻한 바닷물에 몸을 담그던
조금 독한 술과 조금 진한 커피를 함께 마시던

지나치게 가깝고 어리둥절하게 크고 완벽하게 둥근
바다 위로 떠오른 붉은 달이 노랗게 변해가는 것을 바라보던
해변에 누워 별을 세던
남아 있는 날들에 대해 더 이상 생각하지 않았던
그날들.

그리하여 마침내
그 추억은 무해하지 않은 무엇이 되어
내 심장에 새겨졌다.

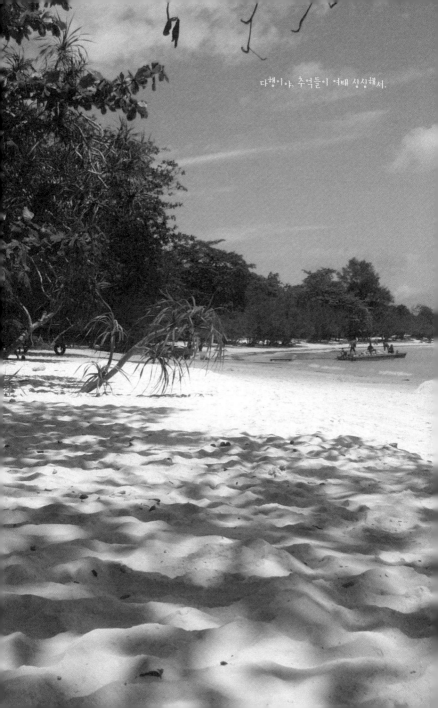

다행이야, 추억들이 여태 싱싱해서.

나도 그래

어떻게든 잘 이야기할 방도가 없을까 궁리했지만, 문제가 너무나 단순한 만큼 이야기를 다른 쪽으로 끌고 갈 뾰족한 수가 없었다.

_오카모토 기도, 『한시치 체포록』 중에서

응, 나도 그래. 문제가 너무나 단순하다는 것. 생각을 해도 뾰족한 수가 없는 것. 그래서 입을 다물어야만 하는 것. 차라리 할 말이 없는 것. 딱히 비밀이랄 건 없지만 딱히 말하진 않겠다고 결심하는 것. '살아보니까' 같은 말 별로 좋아하진 않지만, 그래도 살아보니까 입을 다무는 것이 좋은 때가 많더라.

뭔가 말하고 싶어질 때는 잠자코 맥주를 마실 것.
꿀꺽, 맥주와 함께 크고 작은 덩어리들을 삼킬 것.

◆ 오카모토 기도, 『한시치 체포록』 ©추지나 옮김, 책세상

노릇

> "사람들한테 하나님 노릇을 하지 말라. 하나님 노릇을 하면 사람들이 너한테 온갖 넋두리를 늘어놓을 것이고, 원하는 것을 얻기 위해 너를 이용할 것이고, 단지 용서받는 재미로 율법을 깰 것이고, 네가 사라지면 너를 욕할 것이다."
>
> _ 커트 보네거트, 『신의 축복이 있기를, 로즈워터 씨』 중에서

누군가에게라도 또 무엇에게라도 무슨 '노릇'을 한다는 것이 썩 장려할 만한 일은 아니다, 라는 것 정도는 알 만큼 살아온 지금에 와서도, 노릇하는 일이 쉽게 작파되지 않는다는 문제. 왜 그렇게 쉽사리 '노릇'을 뒤집어쓰게 되는가 곰곰이 생각해보면, 있는 그대로의 나를 내보이고 싶지 않다는 생각보다, 있는 그대로의 내가 어떤 인간인지 여태 오리무중이라는 것이 또 다른 문제로 떠오른다.

어느 자리에서나 누군가에게나 어떤 '노릇'을 하지 않고는 버틸 수가 없는 노릇이겠으나, 순간과 순간의 결이 미세하게 벌어지는 틈으로 당신을 가끔 훔쳐보며 아, 이런 사람, 이라고 생각하게

되는 순간이, 어쩌면 진실에 근접하는 순간일지도 몰라.

　　그러니 나도 당신도 어떤 노릇 말고, 나는 나로, 당신은 당신으로 존재하면 안 될까.

◆ 커트 보네거트, 『신의 축복이 있기를, 로즈워터 씨』 ⓒ김한영 옮김, 문학동네

세상물정 모르는 이야기

동네 수영장은 강습을 받으러 온 꼬마아이들로 언제나 복작거린다. 그 아이들을 챙기러 따라온 엄마들도 복작거린다. 아이들이 수영장에서 강습을 받는 동안 엄마들은 바닥에 앉아 잡담을 나눈다. 수영 끝나고 첼로학원을 가야 한다거나, 스케이트를 새로 사야 하는데 백만 원이 넘는다거나, 그런 이야기들이다. 수영을 마치고 나온 아이 둘이 같이 놀고 싶다고 조르자, 엄마들은 '한 시간 반 동안 숙제하고 나면 놀 수 있게 해주겠다'고 타협안을 내놓았다. '숙제를 마치면 여덟 시가 넘는다'고 아이들은 항의했지만 엄마들은 완강했다.

아이들은 온종일 학교에서 학원으로, 학원에서 또 다른 학원으로 돌아다니고, 엄마들은 아이들을 쫓아다니고, 아빠들은 스케이트를 사주기 위해 일을 하겠지. 남들 다 그렇게 하는데 우리 아이만 예외로 만드는 것도 꽤 힘들 테지. 하지만 그들 중 누가 행복할까? 저 아이들이 자라서 성공한 인생(그게 뭔지는 모르겠지만)을 살게 되면, 미뤄둔 행복에 대한 보상이 될까? 그걸로 괜찮은 걸까?

세상물정 모르는 이야기라고 해도 할 말은 없지만. 그래, 아마 난, 세상을 너무 모르나 봐. 다만 내가 아는 건, 행복이나 사랑을 높은 가지에 매달아놓고 바라보며 기다리기에는, 인생이 좀 무지막지하게 흘러간다는 것뿐.

097
20 May

입을 다물다

모든 세월이 떠돌이를 법으로 몰아냈으니
너무 많은 거리가 내 마음을 운반했구나
_ 기형도, 「가수는 입을 다무네」 중에서

입을 다물었던 건
내가 통과해야 하는 현재가
내게 얼마나 무거운 것인지 설명할 수가 없어서.
왜 그런 건지 설명할 수가 없어서.

아니, 딱히 그걸 이해받고 싶다는 마음도 없었지.
조언도 위로도 동정도 어쩌면 사랑 비슷한 것도

원하지 않았던 거야.
어쩌면 그냥 무조건 내 편이 되어줄 사람,
그런 사람이 한 명쯤 있었으면 했겠지만
그게 또 무슨 소용인가 그랬을 거야.

나는 낭떠러지에 혼자 서서
이 절벽이 얼마나 높을까 생각했어.
바다로 뛰어들면 살까 죽을까.
뛰어들면서 어떤 생각이 들까.
혹은 누가 생각날까.

이상하게도
아무도 그립지 않았지.
잡고 싶은 손도 떠오르질 않았어.
나의 주절거림을 들어야 하는 이는 또 얼마나
괴로울까 성가실까 아플까 싶어서.
아무렇게나 취해서 눈물이라도 나면
다음 날 눈을 뜨고 싶지도 않을 텐데 싶어서.

쓰지 않았어야 좋았을 편지를 보낸 밤
세상은 조용히 입을 다문다.

그러자 갑자기 떠오른 하나의 문장.

모든 세월이 떠돌이를…

내가 믿었던 모든 가치, 사랑, 믿음,
당신을 포함하여,
밀어낸다, 나를,
내가 모르는 아득한 곳으로.

◆ 기형도, 『입 속의 검은 잎』 중 「가수는 입을 다무네」 ⓒ한국문예학술저작권협회

술상

집 앞 골목에 목공을 배울 수 있는 곳이 생겼다고 동네방네 자랑한 것도 꽤 오래전의 일이다. 당장이라도 손에 망치 들고 입에 못 물고 뭐 하나 만들 것처럼 떠들기만 하던 내가 어슬렁어슬렁 기웃기웃 미적미적 하는 사이에, 나의 여자 중 한 명인 S가 단칼에 작심하고 10주 코스의 강좌를 받았다.

애초에 책장을 만들 꿈을 꾸었으나 여차저차 여의치 않다고, 그러니 뭘 만들면 좋겠느냐고 내게 묻기에, 지나가는 말로 술상이나 하나 만들어 오든지, 했더니 정말로 술상을 만들었다. 그 소식을 접한 다른 여자들은 술을 마시기에 적절한 술상의 높이와 길이와 너비 따위를 궁금해했지만, 그녀가 우리집에서 술을 백 번은 마셨으니 얼마나 알아서 잘해 오겠어, 하고 푹 믿고 기다렸다.

매주 수요일 저녁마다 세 시간씩 열심히 수업을 받고 뚝딱거린 것이 10주. 그동안 계절이 바뀌었고, 어디선가 술도 무르익어 갔을 것이다.

마지막 수업 날, 드디어 '물건'이 완성되었다는 연락을 받고 조르르 골목길을 내려가, 둘이서 끙끙대며 묵직한 술상을 들고

왔다. 술상맞이 파티는 따로 날을 잡아두었으나 거실에 떡하고 자리 잡은 상을 보니 못 본 척하기가 그래서, 맥주를 따르고 건배를 했다. 이런 날을 위해 아껴둔 초가 있어 환영의 의미로 불을 밝혔는데, 또 다른 여자 J가 직접 만든 초는 깜짝 놀랄 만큼 좋은 향을 퐁퐁퐁 풍기며 한올의 그을음도 용납하지 않은 채 반짝반짝 타올랐다.

이렇게 화기애애한 가운데, 술상의 제작자 S는 나의 요청을 받고 한 귀퉁이에 장인의 사인을 남겼다. 참으로 어마어마한 선물이다.

오프너와 소주잔 등을 수납할 수 있는 앙증맞은 서랍이 회심의 화룡점정.

오늘은 이렇게

_ 그렇지, 그렇지. 잘했어, 잘했어. 바로 그거야. 좀 더 연습해.
할 수 있어.

다정하고 자신감에 찬 격려의 목소리가 들려 창밖을 내다보
니 젊은 아빠가 어린 아들에게 자전거 타는 법을 가르치고 있다.
아이는 넘어질 듯 말 듯 휘청거리며 조그마한 발로 열심히 페달
을 밟아, 앞으로, 아빠가 알지 못하는 자신의 세계로, 아마도 미래
로, 나아가려는 중이다.

한 아이가 자전거 타는 법을 배운 날.
오늘은 이렇게 기억해도 좋겠다.

추상화 같은 날들

이즈음의 하루하루는 어쩐지 추상으로 흘러간다. 그렇다고 사전적 의미의 추상은 아니고, 멍하니 바라보며 맥락을 짐작해내려 하다가, 그저 이미지만 품고 가는 추상화 같은 날들이다. 마음이 꽃잎처럼 열렸다 닫히고, 달처럼 기울다 다시 차고, 험한 산속의 물길처럼 자주 꺾이지만 기어이 나아간다. 쓰는 일보다 말을 많이 하고, 말하는 것보다 책을 많이 읽고, 책을 읽는 것보다 생각을 많이 해서인가, 궁리를 해보아도 답은 없는데, 답이 없다는 게 또 뭐 어쨌다는 거야, 하며 흘러가는 나를 또 다른 내가 멍하니 보고 있다. 그렇다고 답답하다거나 거친 날들은 아니고, 오갈 데 모르고 멈춰 있는 것도 아니고, 몇 개의 행복한 기억들과 즐거운 계획들이 아름다운 멜로디로 이중창을 부르고 있는데, 뭐랄까, 이것이 정말 나의 인생일까, 내 인생에는 어째서 이토록 수많은 일들이 일어나는 걸까, 그런데 나는 왜 아무 일도 일어나지 않고 있다는 듯 잘도 살아가는 걸까, 그런 기분에 잠기는 것이다. 삶이 그려내는 추상화 속에 어떤 진의가 있는지, 알게 될 날이 올까, 하면서. 그냥 이대로 몰라도 되는 건가, 하면서.

나는 일생의 대부분을,

여름의 더위와 겨울의 추위를 견디며,

사람을 마중하는 두려움과 배웅하는 슬픔에 기대어,

집으로 돌아오는 헛헛한 행복에 잠겨,

보내는 것이어서.

이럴까 저럴까 망설이다 새벽이 되었다.

지금 안부를 물으면 당황하겠지.

기쁨이 끝나면 슬픔이 온다.

그러나 슬픔이 끝나도 기쁨은 오지 않는다.

그저 슬픔이 없는 상태가 올 뿐.

비탈에서 자라는 것들

"여긴 비탈도 아니야."

부지런한 손길을 늦추지 않은 채, 검게 그을린 얼굴의 아저씨가 탄식 어린 자랑을 한다. 울릉도의 땅은 가파르고 거칠다. 배에서 내려 육지에 발을 딛는 순간부터 오르막길이 시작된다. '도착

했다는 실감도 하기 전에 정신을 차려보면 이미 어디론가 올라가고 있다'는 누군가의 말이 걸음마다 새록새록 밝힌다. 몸을 제대로 가누기도 힘겨운 까마득한 비탈인데, 한 뼘 한 뼘에 사람의 손길이 닿아 있다. 바람이 불면 땅에서는 푸른 잎들이, 바다에서는 하얀 파도가 넘실거린다. 호흡을 고르기 위해 잠시 걸음을 멈추고 공기를 들이마시면, 몸의 구석구석이 투명해지고 푸르러진다. 자라는 것은 휘청거리고 흔들거리며 비탈에 뿌리를 박고 있는 생명이다.

울릉도에 없는 세 가지는 도둑과 공해와 뱀, 울릉도에 있는 다섯 가지는 향나무와 바람과 미인과 물과 돌이라고 했다. 겨울에는 폭설이 내려 집들은 섬처럼 고립된다. 그래서 옛날에는 집 안에 외양간을 짓고, 집과 집 사이에 새끼줄을 매달아두었다. 줄을 흔들어 이웃의 안부를 묻는 것이다. 자라는 것은 만날 수 없는 사람들의 마음을 이어주는 온기다.

바람이 무늬를 새겨 넣은 기암절벽과 깊이를 가늠할 수 없는 검푸른 바다 사이로, 오르막과 내리막이 연거푸 이어지는 산책로가 있다. 하얀 거품이 웅성거리는 바위틈에서 흔들리는 작은 배는, 바다에서 채취한 해삼이며 소라 등속으로 가득 찬 통들로 빼곡하다. 자라는 것은 깊고 어두운 바닷속에서 고요함과 외로움을 견디는 시간이다.

어디선가 은은한 향기가 흘러온다. 향기의 진원지를 탐색하

는 시선에 하얗고 작은 꽃들이 몽글몽글 맺힌다. 잎보다 꽃을 먼저 피우는 탱자나무다. 오롯이 혼자 자라나 꽃을 피운 탱자나무 가지에 경계하듯 돋아난 가시가 어쩐지 애처롭다. 탱자꽃의 꽃말은 '추억'이다. 어렵게 피어나 쉽게 지지만 그 향기만은 아득한 곳에 이른다. 자라는 것은 꽃이 다 지도록 지우지 못한 시간들을 건드리는 추억이다.

자라는 것은 기다림이고, 상념이고, 그 끝에 매달린 어린 희망이다. 암석의 틈과 틈 사이를 가늠하며 솟아오르는 마그마고, 바다 깊은 곳에서 솟구쳐 오르는 용암이다. 어떤 교훈도 늘어놓지 않고, 아무런 자랑도 하지 않으면서, 끝없이 변화하는 자연이다. 가파르고 거친 생의 비탈에 서서, 이 정도는 비탈도 아니야, 다짐하고 버티며 생명을 키워내는, 당신과 나의 오늘이다.

수선

"왜 요기 시장통에서 구두 수선하던 양반이 돌아가셨잖어. 근데 마침 다른 동네에서 한 삼십 년 구두 만지던 양반이 이사를 와서 쪼끄맣게 가게를 냈는데, 안면이 없으니까, 줄 좀 대달라고 해서."

동네 슈퍼에 '구두 수선합니다'라는 전단지가 붙어 있어서 여쭤어보았더니, 주인 아주머니가 열심히 설명해주셨다. 옆에 있던 아저씨도 몇 마디를 거드신다.

"수선할 거 있음 가져와. 그 양반이 와서 찾아가고 고쳐서 다시 가져다주니까."

그 사연에 어떤 뭉클함이 있어서, 오래도록 험하게 신어 한쪽 밑창이 덜렁거리는, 버려야 하나 싶었던 워커를 맡겼다. 다음 날 저녁에 찾으러 갔더니, 밑창 두 개를 깔끔하게 갈고 양쪽 코도 갈고 윤까지 낸 신발이 와 있었다. 사천 원이라니, 너무 싼 거 아닌가, 송구해서 선뜻 받아 들지도 못할 정도로 반짝반짝한 새 신발이었다.

어떤 감동에 젖어, 구멍이 막혀 새로 살까 했던 깨소금 가는

통의 나사를 풀어 깨끗하게 씻어 말리고, 두 쪽으로 분리되기 직전이었던 전화기를 수리센터 찾아가 고치고, 버릴까 했던 낡은 부츠를 맡기기로 마음먹었다.

버리고 바꾸는 것에 익숙해져서, 수선하는 법을 잊고 있었다. 그래서 자꾸만 차갑고 낯설어지고 있었다. 사물도, 사람도.

오이마을의 축제

베를린 남동쪽을 향해 기차로 한 시간 남짓 달려가면 '독일의 베니스' 또는 '독일의 아마존'이라 불리는 슈프레발트Spreewald에 도착한다. 오리나무와 소나무로 가득한 삼림과 200개 이상의 작은 수로들로 이루어진 이곳은 1991년, 유네스코에 의해 생물권보호지역으로 지정되었으며, 이 지역에 거주하는 슬라브계 소르비아인 후손들은 여전히 그들의 언어와 관습을 지키고 있다. 7월의 첫 번째 주말, 슈프레발트의 중심도시 뤼베나우Lübbenau에서는 마을 탄생 700주년을 기념하는 축제가 열렸다.

구명조끼가 없다는 게 마음에 걸렸지만 강은 잔잔하고 다정해 보인다. 어쨌든 조끼 같은 걸 걸치기에는 너무 더운 날씨다. 그러고 보니 카누는 처음이다. 이리 흔들, 저리 출렁, 하며 겨우 자리에 앉아 노를 드는데 생각보다 무겁다. 뒤에 앉은 친구가 방향을 잡고 나아가는 동안 나는 젓는 시늉만 하며 사방을 두리번거린다. 강물에 뿌리를 담근 나무의 가지가 내 손목을 건드리고 오리들은 줄을 지어 종종종 다가왔다 멀어진다. 낮은 집들 앞에는 색

색 가지 우편함들이 고개를 내밀고, 수로로 배달되는 편지를 기다리는 중이다.

디즈니랜드에 사람이 살고 있는 것 같지 않니. 친구의 말에 나는 고개를 끄덕이면서도, 이 모든 것이 내게는 왜 이리도 현실적으로 느껴질까 의아해한다. 이국에서의 짧은 여행은 아무쪼록 비현실적이어야 할 텐데 말이다. 맞은편에 한 무리의 사람들을 태운 조금 큰 배가 다가온다. 사공은 느릿느릿 노를 저으며 장광설을 늘어놓고, 사람들은 맥주를 마시며 잔잔한 웃음을 터뜨린다.

한 시간쯤 어슬렁거리며 흘러가다 고풍스러운 레스토랑을 만난다. 강기슭에 배를 대놓고 올라가 레모네이드를 탄 맥주를 시킨다. 2차 세계대전의 폭격에서 살아남았다는 오래된 건물의 실내는 섭씨 40도를 육박하는 더위 속에서도 서늘한 냉기를 품고 있다. 그래도 우리는 굳이 정원에 자리를 잡고 흘러가는 강을 바라보며 나무 사이로 불어오는 바람을 맞는다.

카누를 반납하고 숙소로 돌아와 샤워를 한 후, 걸어서 10분 거리에 있는 도시의 중심지로 간다. 천막을 친 무대 주위와 온갖 음식을 파는 가판대는 이미 사람들로 북적인다. 알고 보니 이곳은 오이로 유명한 곳인지라, 오이피클은 물론이고 오이소시지, 오이아이스크림, 오이맥주 등 오이로 만든 음식들이 판매대를 점령하고 있다. 레스토랑에서는 갖가지 맛의 오이피클 모둠 요리도 맛볼 수 있다.

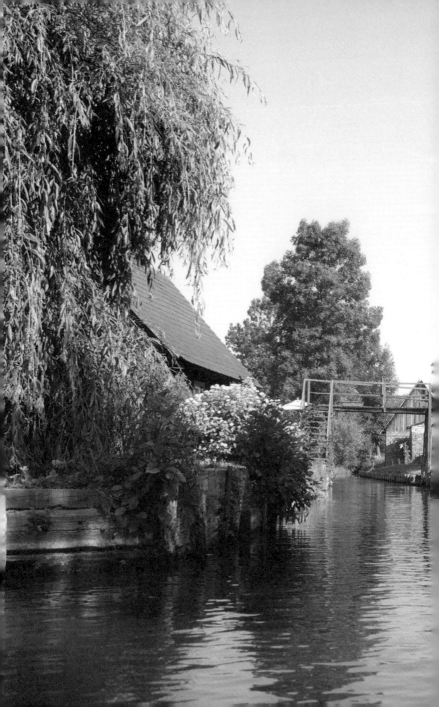

뤼베나우 700주년을 축하하는 무대에는 마을 아이들, 청소년들, 어른들, 특별히 초청된 뮤지션들과 코미디언들까지 등장한다. 토요일 밤 열 시, AC/DC 카피밴드가 무대에 오르자 전통의상을 입은 마을 사람들이 환호성을 지른다. 한낮의 더위가 풀썩 꺾이고 강바람이 살랑살랑 꼬리를 흔든다. 심장이 뛰는 속도로, 천천히 걸음을 옮기는 속도로 여행자의 시간이 흐른다. 그 느낌이 지극히 현실적이어서 마음이 놓인다. 아삭한 오이피클을 입에 물고 부드러운 밤의 달빛에 몸을 묻는다. 그곳에서의 시간은 거기서 멎는다.

동백꽃 피거들랑

나무 수樹, 소 우牛, 나무가 많고 그 모양이 소를 닮았다 하여 수우도라 불린다. 경상남도 통영시에 속하는 여러 섬들 중 가장 서쪽에 위치해 있고 행정구역상으로는 사량면에 속해 있다. 사량 면을 이루는 사량도는 서로 마주 보고 있는 상도와 하도, 수우도 등 세 개의 유인도와 다섯 개의 무인도를 끌어안고 있는 섬이다. 수우도는 사량면사무소가 있는 상도에서 배로 20여 분 떨어진 거리에 있지만, 정기선이 자주 다니지 않아 들고 나기가 쉽지 않다.

수우도는 고요하다. 통통배에서 내려 땅에 발을 디뎌도 바다에 떠 있는 느낌이다. 배를 타고 오는 내내 따라온 바람소리, 파도소리가 섬의 자락마다 걸쳐 있다. 하지만 선착장을 나와 마을 입구로 접어들면 바다보다 숲의 기운이 강해진다. 바람의 소리도 달라진다. 종횡무진 하는 해풍이 아니라, 나뭇가지 사이를 떠돌며 잎들을 뒤흔드는 부드럽고 푸른 바람이다.

골목길을 따라 걸어갈 때면 낮은 담장 너머로 오래된 지붕과 서까래, 집을 받치고 선 기둥들이 보인다. 사람의 온기가 어린 집

보다 빈 집이 많다는 건 막연한 눈대중으로도 알 수 있다. 수우도의 주민은 서른 명 남짓, 1994년 인구조사 때는 144명으로 기록되어 있는데, 이제는 두 자릿수가 되었다. 젊은 사람들이 섬을 떠나 육지로 간 탓이다. 그래서 아이들도 없다. 마을 중앙에 지어진 분교는 오래전에 폐교가 되었다. 그 텅 빈 폐교가 모처럼 북적북적 소란을 떨며, 육지에서 온 귀한 손님을 맞았다.

전날 저녁, 피아니스트 백건우는 사량도에서 콘서트를 가졌다. 소식을 듣고도 배편이 여의치 않아 건너갈 수가 없었던 섬사람들을 위해, 백건우는 서울로 돌아가던 걸음을 멈추고 수우도에 잠시 들르기로 했다. 콘서트 무대에 올랐던 그랜드피아노는 이미 올려 보낸 터라, 통영에서 공수한 업라이트 피아노 한 대가 그와 동행했다. 아이들이 떠난 폐교에 평상과 피아노가 놓이고, 햇볕에 그을린 얼굴들이 낯선 피아노 앞에 앉았다. 섬에서 태어나 섬으로 시집을 오고 섬에서 평생을 보낸 그들에게는 평생 처음 보는 피아노, 평생 처음 보는 피아니스트, 그리고 평생 처음 듣는 쇼팽이었다.

짧은 콘서트가 끝난 후 폐교의 교실에 상이 차려졌다. 새벽 다섯 시부터 홍합을 캐고 전을 부치고 나물을 무쳤다는 이야기는 나중에 들었다. 손님이 오신다 하여 잠을 설쳤다는 소리도 지나가는 말로 들었다. 가야 하는 사람들과 보내야 하는 사람들이 선착장에서 작별의 인사를 나눌 때, 꿈처럼 잠시 섬에 깃들었던 음악

이 내내 귓가를 맴돌았다.

"또 오이소. 꽃 피고 잎 피거들랑. 동백꽃 피거들랑. 여기 동백꽃 많이 피거든."

분홍색 블라우스를 곱게 차려입은, 동백꽃처럼 고운 할머니의 기약을 남겨두고, 백건우를 태운 배는 섬을 떠났다. 부질없고 아름다운 약속을 품고 사람들은 서로를 향해 손을 흔들었다. 눈물이 나도록 오래오래 흔들었다.

동백꽃은 올해도 꽃을 피우고 잎을 피웠을 것이다. 온다던 사람은 오지 않아도, 온다던 약속은 잊지 않은 채로. 담벼락의 그림으로 남아 있는 아이들과 동백꽃 할머니의 고요한 삶에 낮은 향기를 드리우며.

그런 식이다

　뭐든, 이를테면 수영이든 글쓰기든 요리든 피아노든, 어쩌면 연애까지도, 잘되지 않으면 지겨워진다. 순조로울 때도 있지만 정체될 때도 많다. 탁, 하고 가로막힌 벽이 어느 순간에 나타난다. 그걸 넘으려면 지겹고 힘든 걸 꾹 참고 열심히 하는 수밖에 없는데, 지겹고 힘드니까 '열심히'가 잘 안 된다. 더욱 큰 문제는, 좌우지간 어찌저찌 공 들여서 벽을 넘었는데 또 벽이 나타난다는 것이다. 좋은 순간은 짧고 힘든 순간은 대체로 길다. 뭐든, 그런 식이다. 좋아하니까 시작했고 그래서 몇 번인가 벽을 넘었다 해도, 이번 벽을 넘을 수 없다면, 그만큼만 좋아했던 거다. 다시 말하지만, 연애도 그렇다.

아름다움에 반응하는 속도

_ 누굴 찾고 있는 건데?

_ 글쎄… 템포가 비슷했으면 좋겠는데.

일요일 오후의 정류장에서 버스를 기다리며, 나는 쓴다.

아름다움에 반응하는 속도.

어떤 것을 아름답다고 느끼는지, 어떻게 반응하는지

비록 이 두 가지가 기적적으로 일치한다고 해도

속도의 문제는 훨씬 복잡해서

0.01초의 차이로 어마어마한 시차가 벌어지는 것.

_ 그런 건 없어. 그냥 맞추는 거지. 맞추고 싶어질 때만.

그렇게 말하는 대신

_ 사랑이 식잖아. 그다음엔 뭐가 남는데?

라고 말한다.

_ 의리?

그의 대답에, 웃어버리고 만다.

비를 머금은 바람과 함께 밤이 오고
_ 삶이 아름답다는 말은 외롭다는 말과 같은 거야.
라는 말 대신
_ 여름밤이 이렇게 가벼워도 괜찮은 걸까?
라거나
_ 난 질서가 아닌 것들은 다 싫어.
라고 중얼거린다.

둘이서 머리를 맞대고 만든
아마도 이루어지지 않을 아름다운 계획들을
너는 곧 잊을 것이므로.

나는 세상을 바꾸지 못해도

나는 세상을 바꾸지 못해도 당신의 세계를 조금
쯤 바꿀 수는 있을 것이다. 당신은 나의 세계를 바꾸
고 있으니 그로 인해 세상도 조금쯤 바뀔 수 있을 것
이다. 무의미하게 잊히는 것은 아무것도 없다. 오래
되고 낡은 하나의 순간, 감정, 일별조차도.

번역, 사람도 그렇다

되풀이하여 읽어도 이해가 되지 않는 난해한 문장의 문제는 대체로 시간이 해결해준다. 천천히 들여다보고, 다시 들여다보고, 해석이 가능한 모든 경우의 수를 생각해보고, 그래도 모르겠으면 물러서는 것이 좋다. 컴퓨터를 끄고, 산책을 하거나 잠을 청하면서 곱씹다 보면 어느 순간 아아, 그거였어, 떠오르게 된다.

사람도 그렇다.

마음을 들이고 시간을 들이면 난해하게 생각되었던 언어와 행동과 문맥이 하나의 그림으로 그려진다. 물론 그 그림이 항상 맞는 건 아니다. 아무리 공을 들여도 번역은 번역이다. 오류도 있을 테고, 옮기는 과정에서 미처 드러나지 못하는 의미도 있을 것이다.

사람도 그렇다.

때로 난해한 문장보다 더욱 어려운 것은 아주 쉬운 하나의 문장, 심지어 하나의 단어 같은 것이다. 한영사전, 영영사전, 한자사전과 구글까지 뒤져도 딱 들어맞는 우리말을 찾아낼 수 없을 때가 있다.

사람도 그렇다.

그것이 불러일으키는 오해가 어떤 결과를 가져온다 해도 내가 할 수 있는 것은 모든 문장과 단어를 내 식으로 번역하는 것뿐.

나는 그 사람이 아니기 때문에.

보다 가깝고 정확한 의미를 이해하기 위해 노력을 해도, 산책을 하다가 잠을 청하다가 문득 확실한 단서의 가지 하나를 붙잡았다 해도, 그 문장, 그 단어의 본질적 의미는 왜곡되어 인식된다. 어쩌면 그 문장, 그 단어의 본질적 의미는 그것을 만들어낸 사람과도 벌써 멀어졌을지 모른다. 나는 그가 그 문장을 쓰던 '순간'에 대해 어렴풋이 짐작할 수는 있지만, 그의 감추어진 과거와 알 수 없는 미래를 모두 포함하고 있는 '순간'을 들여다볼 수는 없다.

그래서 뭘 어쩔 건데? 라는 질문이 남는다. 내가 아는 건 단지 시작을 했으니 중간에서 그만둘 수는 없다는 것.

사람도 그렇다.

소망하는 바는 아니지만, 사랑도 그렇다.

김욱동이 번역한 민음사의 『위대한 개츠비』는 이렇게 시작된다.

지금보다 어리고 쉽게 상처받던 시절, 아버지는 나에게 충고를 한마디 해주셨는데, 나는 아직도 그 충고를 마음속 깊이 되새기고 있다.

김영하가 번역한 문학동네의 개츠비, 첫 문장은 이렇다.

지금보다 어리고 민감하던 시절 아버지가 충고를 한 마디 했는데 아직도 그 말이 기억난다.

김석희가 번역한 열림원의 개츠비는 이렇다.

내가 지금보다 나이도 어리고 마음도 여리던 시절 아버지가 충고를 하나 해주셨는데, 그 충고를 나는 아직도 마음속으로 되새기곤 한다.

피츠제럴드의 원문은 이렇다.

In my younger and more vulnerable years my father gave me some advice that I've been turning over in my mind ever since.

좋은 책은 여러 버전의 번역본이 나와야 한다는 하루키의 말에 동감한다. 나라면, 아마 이렇게 번역했을 것이다.

쉽게 상처받던 어린 시절에 아버지가 내게 들려준 이야기 하나가 언제나 내 마음속을 맴돌고 있다.

◆ 프랜시스 스콧 피츠제럴드, 『위대한 개츠비』 ©김욱동 옮김, 민음사
◆ 프랜시스 스콧 피츠제럴드, 『위대한 개츠비』 ©김영하 옮김, 문학동네
◆ 프랜시스 스콧 피츠제럴드, 『위대한 개츠비』 ©김석희 옮김, 열림원

사과하지 않겠어요

사과하지 않겠어요. 내가 낭비한 시간들에 대해. 비 내리고 어두운 날, 아직도 한밤중이라고 자신을 속이며 이불 속으로 파고들었던 아침들에 대해. 읽던 책으로 얼굴을 덮고 음악에 빠져버렸던 오후들에 대해. 해야 할 일을 덮어놓고 나만을 위한 요리를 하던 저녁들에 대해. 아무것도 하지 않고 멍하니 앉아 흘러가는 시간들을 방치한 것에 대해.

사과하지 않겠어요. 내가 저지른 무모한 짓들에 대해. 아무런 준비도 없이, 충동적으로 떠난 여행들에 대해. 그로 인해 희생을 치러야 했던 내 발의 굳은살과 상처에 대해. 햇살과 바람이 좋다는 이유로 광장에 앉아 10유로짜리 카푸치노를 마신 사치에 대해. 난수표 같은 지도를 포기하고 길을 묻느라 지나가는 사람들의 걸음을 멈추게 한 것에 대해. 여행의 공백으로 인해 잠시 무너졌던 내 일상에 대해.

사과하지 않겠어요. 나의 무례한 행동들에 대해. 누군가의 마음을 받아들이지 않았던 것에 대해. 문제는 당신에게 있는 것이 아니라 나에게 있는 거예요, 라는 메일 한 통으로 이별을 고했던

것에 대해. 혹은 가냘픈 희망을 붙잡고 주위를 서성이고 있는 누군가의 마음을 모른 척한 것에 대해. 간혹 다정한 말을 걸고 부드러운 미소를 짓는 것으로 누군가를 괴롭힌 것에 대해.

사과하지 않겠어요. 나를 감추지 않은 것에 대해. 아무 예고도 없이 마음에 담고 있던 말을 전부 털어놓았던 그날 밤에 대해. 당신을 당황하게 하고, 말문이 막히게 하고, 망설이게 한 것에 대해. 혹은 다분히 의도적으로, 당신을 괴롭힌 것에 대해. 내가 당신을 괴롭힐 수 있는 사람인지 확인하고 싶어 했던 것에 대해.

사과하지 않겠어요. 끝내 나를 내보이지 않은 것에 대해. 그저 그런 기분이라는 이유로 집 안에 틀어박혀 전화도 받지 않았던 것에 대해. 그게 무슨 의미냐는 질문에 침묵으로 일관했던 것에 대해. 그런 날이면 미친 듯이 써내려 간 글들에 대해.

사과하지 않겠어요. 당신을 사랑하는 것에 대해. 여태 희망을 간직하고 있는 것에 대해. 운명과 적당히 타협하지 못한 것에 대해. 지금도 사랑을 믿고 있다는 것에 대해.

사과하지 않겠어요. 내가 몰래 품었던 절망과 좌절과 후회에 대해. 누구에게도 말하지 않은 슬픔에 대해. 몇 번이나 되풀이하여 꾸었던 꿈들에 대해. 꿈속에서 내가 행복했다는 사실에 대해.

사과하지 않겠어요. 나의 차가움과 뜨거움에 대해. 서투른 걸음과 부족한 노래와 몹시도 엉성한 미래의 계획들에 대해. 너무 오래 기다리고 있는 것에 대해. 지나간 날들을 돌아보지 않는 것

에 대해.

사과하지 않겠어요. 내가 살아 있는 것에 대해. 내 삶이 단 하나이듯 이 세계도 단 하나라는 것에 대해. 사람이든 동물이든 식물이든, 이름조차 갖고 있지 않은 단세포의 미생물이든, 모든 생명은 다른 생명에게 영향을 줄 수밖에 없다는 사실에 대해. 한때 삶을 유지하다가 지상에서 사라져버린 모든 존재, 그들의 죽음이 직접적으로 또 간접적으로 지배하고 있는 내 인생에 대해.

사과하지 않겠어요. 나의 존재에 대해. 내가 어떤 존재여야 하는지 알지 못하는 것에 대해. 설사 안다 해도 나는 다른 존재가 될 수 없다는 것에 대해.

사과하지 않겠어요. 내일이 되어도, 내년이 와도, 어쩌면 다음 생에서도, 변하지 않을 나에 대해.

다만 이런 나를 참아주고 곁에 있어주어
고맙다는 말을 하고 싶을 뿐.

모른다, 모른다

고명한 교수님과 저명한 작가와 영향력 있는 신문사 논설위원과 소신 있는 출판사 대표와 쓸데없이 질문만 많은 내가 고귀한 시인을 모시고 저녁 식사를 하는 자리에서, 온갖 다양한 화제가 파도처럼 밀려왔다 밀려갔는데, 모든 이야기의 결론은 모른다, 모른다, 인간은 아무것도 모른다, 뭐 하나 확실한 게 없다, 로 모아졌다.

이건 이거고 저건 저거고, 이건 이래야 하고 저건 저래야 한다는 확신은 젊음의 몫이었던가. 현명해진다는 것은 모르는 세계의 확장인가. 그것조차 알 수 없는 일.

어머니의
일흔다섯 번째 생일을
축하하는 방법

모니카가 머무르고 있는 호텔 방에서 휴대폰이 끊임없이 울린다. 돋보기를 쓰고 메시지를 확인할 때마다 그녀의 입매에 행복한 미소가 어린다. 모니카는 하루 전날, 프랑크푸르트 근교의 작은 도시 다름슈타트에서 기차를 타고 베를린으로 왔다. 마드리드에 살고 있는 장남 크리스토퍼 부부, 암스테르담에 살고 있는 장녀 마라이케 부부도 같은 호텔에 묵고 있다. 베를린에 사는 막내 마틴이 샴페인 한 병을 들고 햇살이 반짝이는 호텔 정원으로 들어선다. 삼 남매가 다 모였다. 모니카의 일흔다섯 번째 생일 아침이다.

고향 다름슈타트를 떠나 스페인과 네덜란드, 그리고 베를린에 정착한 삼 남매는 석 달 전부터 어머니의 생일을 준비하기 시작했다. 어디서 모일 것인가, 누구를 초대할 것인가, 파티는 어디서 어떻게 열 것인가 등등에 대해 전화와 이메일로 연락을 주고받았다. 선물을 결정하는 것이 가장 힘들었다. 부족한 것도 필요한 것도 없다고 어머니는 말했지만, 그래도 뭔가 의미 있는 것, 늘 가까

이 두고 즐겁게 사용할 수 있는 것을 드리고 싶었다. 고심 끝에 컴퓨터를 바꿔드리기로 결정했다. 하지만 약간의 문제가 있었다. 주문한 컴퓨터는 고향집으로 배송이 되기 때문에, 선물을 전달하는 세리머니가 불가능하다는 거였다. 삼 남매는 대책을 강구하기 위해 모니카의 생일 이틀 전, 베를린에서 만났다.

그들이 찾아간 곳은 주말마다 열리는 벼룩시장이었다. 모래를 파헤쳐 바늘을 찾아내겠다는 각오로 무장하고 시장을 샅샅이 뒤진 삼 남매는 장난감들이 쌓여 있는 가판대 앞에서 걸음을 멈추었다. 그들의 손에 걸린 건 동전 크기 정도의 장난감 컴퓨터 모니터와 키보드였다. 책상과 의자는 같은 색깔로 고르고, 화이트와인 마니아인 어머니에게 안성맞춤인 빨간색 병도 찾았다. 인형은 헤어스타일과 패션을 고려하여 결정했다. 어머니의 거실을 재현하는 작업은 마라이케의 남편이 맡아 디자이너의 솜씨를 발휘했다. 그가 종이박스를 잘라 창문이 달린 벽을 만들고 침대와 카펫을 그려 넣는 동안, 삼 남매는 파티에서 상영할 영상을 편집했다. 시간 순으로 어머니의 사진을 배치하고, 어울리는 음악을 찾는 데 서너 시간이 걸렸다.

생일 아침, 샴페인으로 건배를 하고, 모니카는 포장지를 뜯는다. '컴퓨터와 함께 즐거운 시간을 보내고 있는 모니카'가 모습을 드러낸다. 삼 남매는 어머니의 반응을 주의 깊게 살피고, '마음에 들어 하시니 이제 컴퓨터를 주문해도 되겠어'라는 눈짓을 주고받

는다. 장난감 컴퓨터로 어머니의 의중을 짐작해보려는 의도도 있었기 때문이다.

저녁이 되고, 친구들과 친척들이 꽃과 책을 들고 찾아온다. 준비하는 사람도 초대받은 사람도 부담이 될까 해서 요리는 하지 않았다. 와인과 맥주, 소시지와 치즈, 빵과 과일을 부엌 테이블에 올려두고 컵과 냅킨과 나이프 정도만 내놓았다. 삼 남매가 준비한 영상이 시작되자 사람들은 잔을 내려놓는다. 결혼 전의 모니카, 신혼시절의 모니카, 아이들과 함께 있는 모니카, 손주들과 어울리는 모니카, 현재의 모니카가 차례로 나타났다 사라진다. 두 해 전 세상을 떠난 남편과 찍은 사진이 화면을 채울 때, 모니카는 울지 않으려고 농담을 던지고 사람들은 눈물을 훔치며 웃음을 터뜨린다.

나는 정말 행복하다고, 나의 아이들은 정말 사랑스럽고 자랑스럽다고, 모니카가 말한다. 비밀을 속삭이듯, 떨리는 목소리로. 어머니의 손을 잡은 삼 남매도 행복하다. 고향을 떠난 지 오래지만, 어머니가 있는 곳이 그들의 고향이다. 가족과 함께 있는 곳이 살아갈 곳이고, 생의 마지막까지 머무를 곳이다.

약속 없는 내일

어제는 가을이나 겨울 어디쯤이었는데 오늘은 여름 한가운데
네. 나 대신 맘껏 변덕을 부리는 날씨가 꽤 마음에 드네. 오래된
약속은 없어도 약속 없는 내일이 있네. 그리 길지 않을 평화 또는
방관의 순간이 느릿느릿 그러나 착실하게 흐르고 있네. 삶은 가끔
내가 원하지 않는 방향으로 나를 데려가 놀라운 것을 보여주네.

뭐라거나 말거나

'갑'의 입장에 서 있는 입 달린 사람들이 죄다 한마디씩 할 때, 특별히 뭔가가 잘못되어서라기보다는 공연히 흠 잡히는 게 싫어서, 일일이 깨알같이 고쳐주다 보면, 나중에는 도대체 내가 뭘 하려고 했던 건가 싶어지고, 초롱초롱 빛나던 아이디어들은 하나둘씩 멀어지고, 결국 그렇고 그런 '평범평범'이 되어버리는 것이다. 흘려보낼 말들은 흘려보내고, 최초의 선명했던 이미지를 지킬 필요가 있다. 계약서에 뭐라고 쓰여 있거나 말거나, 남들이 뭐라거나 말거나, 내가 늘 갑이다. 아님 말고.

콩 한쪽

투명하고 깨끗한 비닐봉지에 알콩달콩 들어 있는 콩을 받아 들었을 때 콩 한쪽도 나눠 먹는다는 다정한 말이 떠올랐다. 같은 뿌리에서 나고 자랐어도 저마다 다른 색깔과 다른 무늬여서 어쩐지 한동안 눈을 맞추고 말이라도 걸어야 할 것 같은 기분이었다. 응, 그래, 너는 그렇게 태어났구나, 아, 그래, 너는 그렇게 자랐구나, 바람과 햇살을 그렇게 맞고 그렇게 견뎠구나, 시간의 미세한 결들에 그런 흔적을 남겼구나, 하고.

쌀을 씻어 밥물을 붓고 깍지를 벌려 콩들을 꺼낸다. 깍지 안의 작은 방을 하나씩 차지하고 토실토실 살이 오른 콩들도 저마다 다른 색깔, 다른 크기다. 닮았지만 다르고 다르지만 닮았다. 기특하다. 홀로 잠든 밤들과 서로 기대고 부대낀 낮들. 사람의 마음을 낮은 곳으로 이끄는 자연의 겸손함.

밥솥에서 김이 오르고 고소한 냄새가 공기에 스미고 번진다. 바람과 햇살과 시간이 스미고 번진다. 오늘 하루, 콩 한쪽을 나눠 먹는 힘으로 배부르겠다. 행복하겠다.

패자의 얼굴

다 큰 남자들이 잡아먹을 듯한 얼굴로 공 하나를 죽어라 쫓아 다니는 게 우습기도 하다고 생각한다. 그 순간 그 많은 사람들이 그토록 간절하게 단 하나를 소망한다는 게 무섭기도 하다고 생각 한다. 환호와 야유, 기대와 실망, 희망과 절망이 의아할 정도로 가 깝게 느껴진다. 그리고 승부가 갈린다. 지나칠 정도로 선명하게. 잔인할 정도로 확연하게. 울고 있는 한 여자가 카메라에 잡힌다. 눈물을 매단 채, 여자는 미소를 짓는다. 이상하게도 그 모습이 아 름답다고 나는 생각한다. 여기까지 잘 왔다고, 이제 다 끝났다고, 우리는 괜찮다고, 충분히 즐거웠다고, 고맙다고, 그 미소가 말하 고 있다고 생각한다. 세상은 승자만 기억한다는 말은 틀렸다. 적 어도 나는, 패자의 얼굴을 언제까지나 기억할 테니까.

호텔 캘리포니아

새벽 네 시가 다 되어 잠자리에 든 탓에 깊은 꿈속을 헤매고 있는 아침, 갑자기 우당탕쿵탁, 두두두두두, 쿵짝쿵짝, 하더니 'welcome to the hotel California'란다. 시공간을 초월하여 캘리포니아 호텔에 들어선 거라고 생각하기에는 너무 우당탕거리고 너무 제멋대로인 연주에다 노래다. 무슨 소리야, 내가 웅얼거리고 우리 부엌에 밴드가 있나 봐, 옆에서 자던 친구가 말한다. 그 말을 딱히 믿은 건 아니지만 아무튼 비몽사몽 부엌으로 가보니 공연이 한창이다. 부엌은 아니고 부엌 창 너머로 보이는 초등학교 운동장이다. 아이들은 꺅꺅거리며 뛰어다니고 그들의 선배들로 보이는 청소년들이 합주를 하는데 드럼 세트만 두 개다. 연주가 끝나자, 기다렸다는 듯이 어린 학생들이 드럼을 마구 두들겨대고 노래를 부르며 뛰어다닌다. 시끄럽다는 생각도 투덜거릴 마음도 이미 사라지고 더불어 흥이 오른다.

베를린, 수요일, 오전 열 시의 풍경이다.

여기서 거기까지—

해 질 녘에 도착한 제주공항에서 바비큐 파티가 열리고 있는 하루하나까지, 와인과 제주막걸리와 한라산과 노래로 취해가던 하루하나에서 비양도가 보이는 예쁜 바닷가가 있는 금릉까지, 따스한 친구들과 정갈한 밥상과 햇살이 가득한 마당과 '그곳'의 서늘한 커피가 있는 금릉에서 맑은 웃음을 가진 이들이 기다리는 루시드봉봉까지, 이쪽 바다에서 저쪽 하늘까지, 바람이 반짝이는 아침에서 별 총총한 밤까지, 아무리 두리번거려도 달은 보이지 않았지만, 식탁은 풍요롭고 이야기는 무르익었다.

처음 만난 사람들과 친구가 되는 일. 빨개진 얼굴을 식히려 훌쩍 빠져나와 까만 밤 속에 묻혀보는 일. 언제 다시 만날까 함께 궁리하는 일. 고유한 삶을 온전히 누리는 이들을 기웃거리는 일. 그리고 짧은 여행 끝의 노곤한 피로.

공항 가는 길에 들른 홍가시나무숲은 크리스마스처럼 붉고 푸르렀는데, 비 내리는 서울의 저녁은 기억을 토닥인다.

섬에서 길을 묻고 시적인 대답을 들었다.

- 어느 쪽으로 가면 바다가 나오나요?

- 온 사방이 바다죠.

절룩거리며

발을 다치고 하루이틀 절룩거리다 보니 십여 년 전 겨울, 눈길에 미끄러져 두어 달 깁스를 하고 다녔던 때가 기억났지. 옆구리에 목발을 끼고 이 세상에 웬 계단이 이렇게 많은가 진종일 한탄했지. 불편한 이들에게 더욱 불편한 세상이라는 게 말이 되느냐며 불필요한 계단이 모조리 사라지는 세상을 꿈꿨지. 계단을 없애려면 어찌 해야 하는지 건축가 선생님께 조언도 구했는데. 그분의 결론은 한마디로, 계단을 없애고 완만한 곡선으로 만드는 데 필요한 땅도 돈도 의지도 우리에겐 없다는 거였어. 알아보면 알아볼수록 현실은 비관적이었고 그 와중에도 시간은 흘러가 깁스를 풀때가 왔지. 두 다리 멀쩡한 삶에 어이없을 정도로 쉽게 적응해버리고 한때 품었던 고고한 꿈은 꼭 그만큼의 속도로 멀어졌다. 타인을 이해한다는 것은 자만일지도 몰라. 그래서 당해봐야 안다는 냉정한 말이 생긴 거겠지. 이렇게 또 한 번 절룩거리게 되고 나서야 그때의 기억을 떠올릴 수 있는 것처럼.

두 손으로 감싸고

사람이 일생 동안 만 권의 책을 읽지 못한다던 말라르메의 통탄을 함께 통탄한다. 잡을 것 없고 가져갈 것 없는 쓸쓸한 인생 중에 육화된 시간을 고스란히 접하는 유일한 길이 독서라는 사실이 처연하게 아름답다. 책이 아니라면 수시로 차오르는 영원에 대한 갈망을 어떻게 다스리며, 사람이 떠나고 난 후의 폐허와 같은 공백을 어떻게 견뎌낼까. 책이 삶의 남루함과 절망을 가려준다는 순진한 믿음은 기꺼이 상실했으나, 슬픔의 한 점을 응시하다가 그곳에서 뻗어 나오는 무수한 선을 황망하게 따라갈 때, 그리하여 좁고 굽은 갈림길을 돌아 언덕에 내려설 때, 완벽하게 다른 세계에 마침내 당도하여 상기된 얼굴로 두리번거릴 때, 나는 갓 태어난 아이의 무고한 호기심으로 차오른다. 바람 속의 풀잎처럼 가만히 몸을 낮추고 흔들리며, 어리둥절한 채로 경이에 사로잡히는 영혼이다. 결코 소유할 수도 없고 결코 상실할 수도 없는, 과거와 현재와 미래의 시간이다.

그리고 누군가가 미워진다

백 권쯤 되는 책을 팔고, 그 돈으로 책장을 주문해놓고, 이 기회에 내다버릴 책들을 정리하자 마음먹었는데, 어쩐지 전투력이 솟아서, 사흘 동안 땀 뻘뻘 흘리며 줄잡아 오백 여권의 책들을 추려냈다. 현관 앞에 산더미처럼 쌓인 책들을 보고 있자니, 분리수거 날 아파트 광장까지 옮기려면 최소한 열두 번은 왕복해야겠구나 싶어 까마득했는데, 쓰레기봉투 사러 동네 마트에 터덜터덜 갔다가, 혹시 이 동네 폐지 가져가시는 분 아시냐고 여쭈니, 아이고 알지 너무 잘됐다고 반색을 하셨다. 옆에 계시던 동네분도 덩달아 잘됐다고, 그 양반 고생하는데 다행이라고 하셔서, 다 같이 박수칠 뻔했다.

오후에 나이 지긋하신 아주머니가 오셨는데, 곰도 들어갈 만한 마대 자루에 그득그득 책을 담아 세 번을 오가며 치우셨다. 리어카 끌고 들락거리면서 폐지 수거하면 아파트 부녀회에서 싫어한다고 하셔서, 누가 뭐라 하면 아는 동생네 집이라고 하세요, 했더니, 오래전에 뇌수술을 한 후로 '정신이 없어져서', 결혼도 못하고 아버지랑 둘이 산다는 사연을 들려주셨다. 처음에 집을 못

찾아 늦었다 하셔서, 찾기 어려우셨어요, 했더니, '내가 정신이 없어서'라고 하셨는데, 나는 날이 너무 더워 그런 건 줄로만 알았다. 다음에 또 책이며 옷가지며 플라스틱 같은 거 나오면 연락드릴게요, 하고 번호를 여쭈니, 아버지도 이 일 하신다며, 혹 내가 안 받으면 우리 아버지한테 전화해요, 하고 번호 두 개를 알려주셨다.

산더미를 치우시는 내내 나는 거들겠다고 옆에서 알짱거리다가 혼나고, 더운 날 오시게 해서 죄송하다고 오천 원 쥐어드렸다가 또 혼나고, 고맙다고 하니 아니 내가 더 고맙다고 하셔서, 아니 제가 더 고맙다고 하다가, 둘이서 고맙다는 말 백 번쯤 주고받다가, 뭐가 이리 시끄럽냐고 항의 들어올 것 같아, 마지못해 배웅해드렸다.

이런 분을 만난 날이면, 마음이 폭신해지고 그만큼 무거워진다. 그리고 누군가가 미워진다.

마녀들

'내가 아직 한 번도 가본 적이 없는' 프라하에, 내가 도착하기 직전에, 아마도 비가 지나갔을까. 바람은 남은 빗방울들을 문득 생각난 듯이 떨어뜨리고, 해는 천천히 자신의 빛을 걷어가는 중이었다. 모두들 프라하에 대해 할 말이 많았고 몇 가지 충고도 있었다. 지나친 기대는 금물이라는 말도 잊지 않았다. 이층버스 제일 앞자리에서 처음 만난 프라하는, 화려한 파티가 끝나고 사람들이 빠져나간 궁전 같았다. 차올랐다가 비어버린 것들이 주는, 고즈넉하고 싸한 기운으로 충만했다. 나는 지금 프라하에 있다, 생각했다가, 있기도 하고 없기도 하다, 하고 생각을 바꾼다. 낯선 길을 지나, 낯선 숙소에 도착하여, 어쩐지 낯설게 여겨지는 짐을 방한쪽에 놓아두고, 낯선 레스토랑에서, 낯선 음식을 먹었다. 낯설지 않은 친구 하나가, 내가 이곳에 있다는 사실을 증명해준다. 낯선 시장에서 만난 마녀들이 미친 듯이 웃어대며, 너는 프라하에 왔다고 소리쳐준다.

갑자기 비가 쏟아지고

강을 따라 걷는다. 지도는 보지 않는다. 여러 차례 함께 여행을 다닌 탓에, 나는 지도를 보지 않는 인간이라는 것을 친구는 잘 알고 있다. 손에 지도를 든 친구가 이끄는 대로 방향을 틀고 떠미는 대로 길을 건넌다. 강을 건너갔다 건너오고, 버스와 전철을 갈아탄다. 그러다가 친구에게 물어보지 않아도, 내가 강 이쪽에 있는 건지 저쪽에 있는 건지 정도는 알게 된다. 강 저쪽에는 프라하 성이 있다. 그 성은 마지막 날을 위해 아껴두기로 작정한다. 그 대신 우리는 강 이쪽에 앉아 체코의 맥주를 마신다. 장식 없는 접시에 담긴 커다란 소시지를 앞에 놓고, 기타를 치며 오래전 노래를 부르는 간이무대 위의 가수를 바라보고, 테이블을 가득 채운 여행객들을 곁눈질한다. 갑자기 비가 쏟아지고, 사람들은 우왕좌왕 커다란 파라솔 아래로 모여든다. 조금 전까지 서로를 모르던, 알 리가 없던 사람들끼리 합석을 한다. 즐거운 우연이다. 모든 우연은 예정되어 있다.

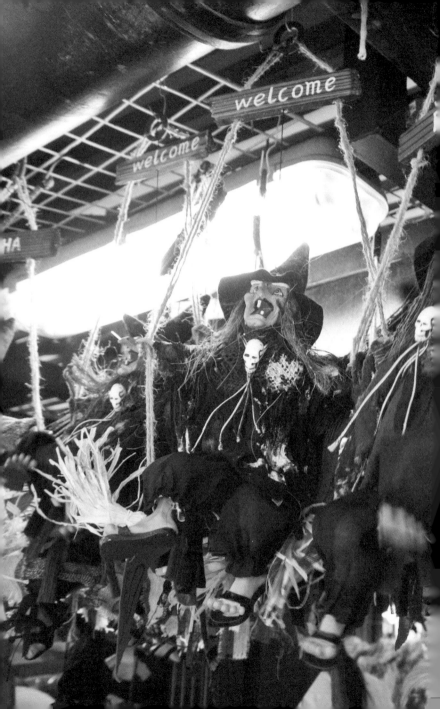

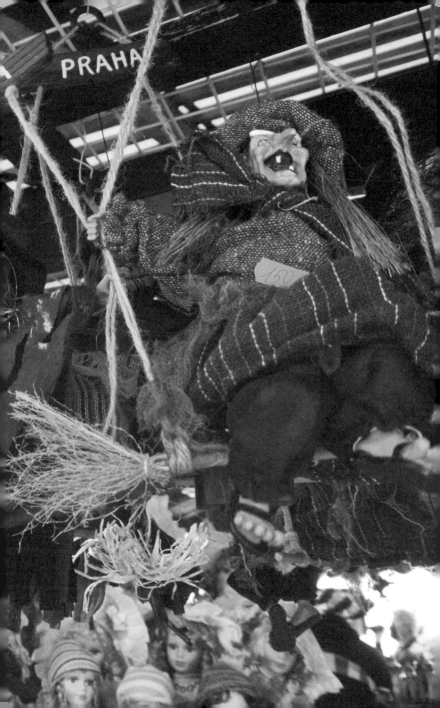

지붕들

지붕들을 사랑한다. 지붕은 뭐랄까, 땅과 하늘, 현실과 이상, 보이는 것과 보이지 않는 것, 실재하는 것과 부재하는 것을 분리하는 동시에 이어주는, 물질이자 상징처럼 여겨진다. 지붕들이 어깨를 맞대고 있는 모습은 조각케이크를 연상하게 한다. 그 지붕 아래에서 언젠가 살았던 사람들, 지금 살고 있는 사람들, 앞으로 살아갈 사람들, 그들이 영위했거나 영위하거나 영위할 삶의 조각들로 만들어진 조각케이크다. 지붕은 말랑거리는 동시에 단단하고, 불투명한 동시에 투명하다. 지붕들이 덮고 있는 사람의 모습은 보이지 않아도, 사람의 온도는 지붕을 뚫고 대기 중에 발현된다. '앎은 사랑보다 힘이 세다'는 문장을 가지고 간 책에서 발견한다. 나는 갸웃거리면서 비스듬히 그 구절을 응시한다. 직관적으로 내 혈관에 전해지는, 그런 문장이 있다. 그리고 다시 지붕을 본다. 이번에는 시계탑 안의 작고 동그란 창 너머로, 조금 낮아지고 조금 가까워진 채로.

시계탑

　프라하의 천문시계탑이 유명하다고 했다. 사방에서 몰려든 여행객들과 함께 시계 앞에 서서, 정시가 되기를 기다렸다. 해골 인형이 종을 치고, 창이 열리고, 열두 사도가 차례로 모습을 드러내며 한 바퀴를 돌고, 마지막으로 닭이 울고, 사람들이 박수를 쳤다. 시간별로 해와 달의 위치가 표시되어 있어 천문시계라 부른다. 한 시간 후, 우리는 시계탑 꼭대기에 서서, 시계를 바라보는 사람들을 내려다보았다. 모두들 고개를 빼고, 한 곳에 시선을 모으고, 분침이 0의 자리에 이르기를 기다리며, 카운트를 한다. 시계탑이 만들어진 1490년부터, 매일, 매시간, 이 자리에서, 아마도 이런 모습으로, 사람들은 기다렸을 것이다. 시계의 짧은 퍼포먼스가 끝나면, 그들은 각자 다른 방향으로, 다른 골목으로, 다른 나라로, 다른 시간으로 돌아갔을 것이다. 그들이 바라본 것은 하나의 시계, 하나의 순간, 그리고 수천, 수억 개로 흩어지는 세계였을 것이다.

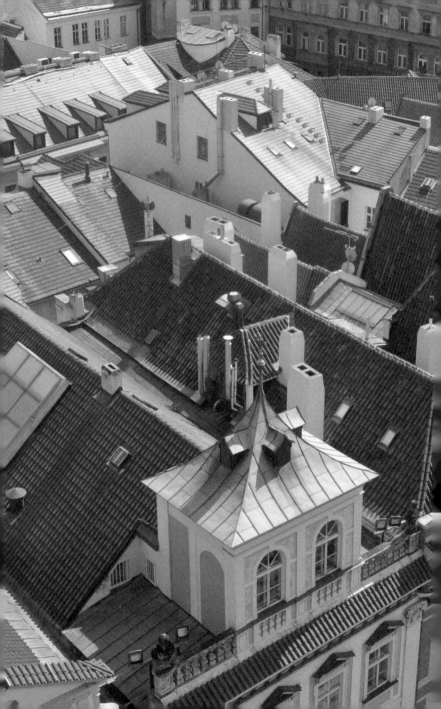

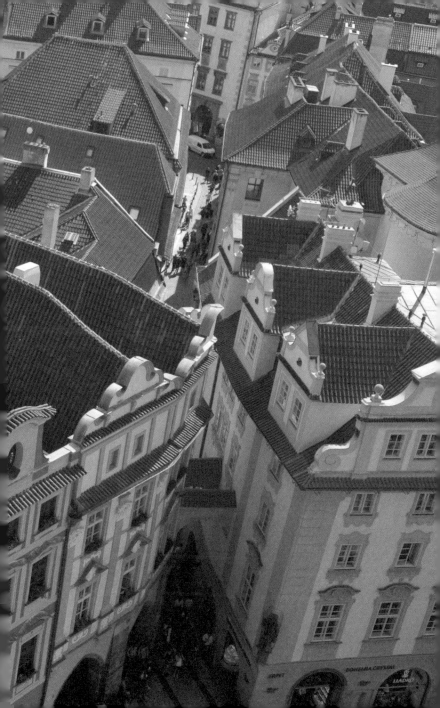

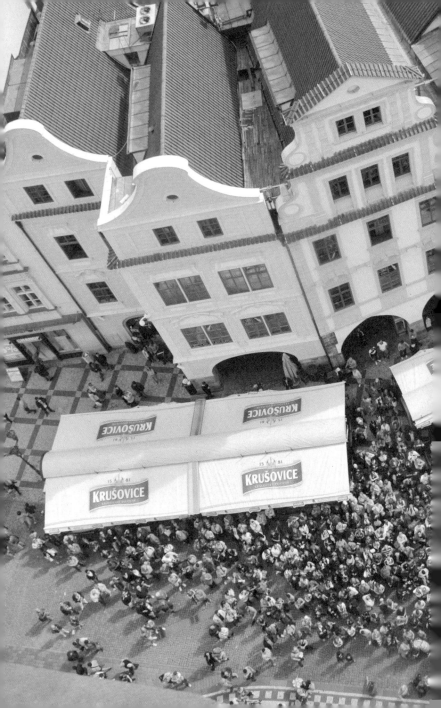

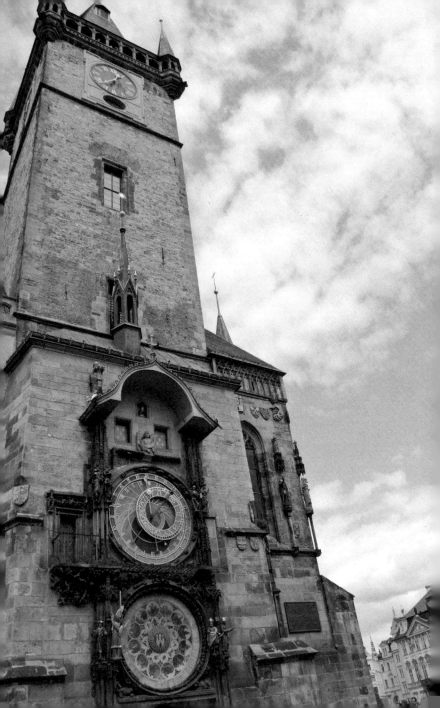

강물 위의 다리

강. 프라하를 동과 서로 나누는 블타바 강. 독어로는 몰다우 강. 그 강 위에 놓인 다리. 카를교. 처음에는 목조다리였다가, 카를 4세의 지시로 50년 동안 만들었다는 다리. 600년이 넘은 다리. 사람만 건너다닐 수 있는 다리. 길이 516미터의 다리 위에 서른 개의 조각상이 서서 오가는 사람들을 내려다보고 있다. 사람들도 그들을 올려다보느라 자주 걸음을 멈춘다. 걸음을 멈출 때마다 세상도 잠시 멈춘다. 조각상들은 오래되고 빛바랜 슬픔과 외로움을 전하려 한다. 하도 오래되어 특별할 것도 없는, 그래서 본질적이고 구체적인, 그래서 더욱 만연해지고 위대해진 슬픔과 외로움이다. 카를교에서 바라보는 레기교는 인적이 드물고 은은하다. 강물은 다리 위를 오가는 발걸음으로 출렁이고, 불빛은 지구의 중심을 향해 뻗어간다.

환절기

말복인 동시에 입추인 날. 끝과 시작이 단단하게 맞물린다. 더운 바람에 찬바람이 섞이듯 이별과 만남이, 아쉬움과 기대가, 모험에 대한 갈망과 안정을 얻고자 하는 욕구가 섞인다. 이 뒤섞임 속에 많은 생각이 고인다. 환절기다.

놀라운 효과

아르스날 도서관에 소장되어 있는 필사본 2344번 〈일곱 행성의 영혼의 운행〉에는 '누군가를 유혹하는 마술 비법'이라는 항목이 있다. 약 50여종류나 되는 그 비법들은 하나같이 품위 없고 역겹다.

_그리오 드 지브리, 『마법사의 책』 중에서

역시 아르스날 도서관에 소장된 필사본 2790번(피에르 모라, 『제케르보니』)에 따르면 '비둘기 심장, 참새 간, 제비 자궁, 토끼 신장, 그리고 묘약을 만드는 사람의 피'를 섞은 다음 잘 말려서 가루를 내면 '놀라운 효과'를 지닌 사랑의 묘약이 완성된다고 되어 있다. 저자의 말대로 '품위 없고 역겨울'뿐더러 몹시 잔인하다.

그러나 한편으로 생각하면 누군가를 유혹한다는 것, 사랑을 구한다는 행위의 본질은 잔인함인지도 모른다. 생명이 있는 것들의 – 여기서는 비둘기, 참새, 제비, 토끼인데 – 가차 없는 희생을 요구하고 자신의 이익을 위해 그들을 사용한다. 희생양들이 모두 작고 연약한 동물이라는 것, 그중 셋은 날개를 가지고 있고 나머지 하나는 겁 많은 귀와 빠른 발을 갖고 있다는 것이 인상적이다.

그토록 순진무구한 생명이 유혹을 위해 바쳐지다니. 유혹의 목적이 소유라는 것을 고려해보면, 놀랄 일도 아니지만.

애초부터 유혹이란 내가 관심을 두고 있는 분야도 아니지만 그런 행위(또는 노력) 없이 하늘에서 뚝 떨어지는 사랑 같은 것도 흔하진 않다. 그러나 그렇게 하여 성취한 사랑(또는 소유하게 된 대상)의 유통기한은 나의 소망보다 터무니없이 짧을 테니 '놀라운 효과'를 기대할 수도 없는 법.

하지만 또 어떤가. 삶을 유지하기 위해서는 다른 생명을 끝없이 희생시켜야 하니, 그들의 영혼과 육체에 끝없는 상처를 입혀야만 하니, 나 역시 누군가와 함께 살아가기 위해 수많은 상처를 감수해야만 하니, 살아가는 일에 있어 품위를 유지하고 싶어 한다는 것은 몹시 도도하고 건방진 태도인지도 모르겠다.

◆ 그리오 드 지브리, 『마법사의 책』 ©임산 · 김희정 공역, 루비박스

유혹도 없고 소유에 대한 갈망도 없이 자신의 색깔을 조용히 빛내며 곁에 선 이의 색깔을 돋보이게 하는 그런 것이 사랑이면 안 될까?

별은 달의 알

뗏목 생활이란 여간 멋진 것이 아니었습니다.

우러러보면 별이 반짝이는 하늘이 있고, 우리들은 벌렁 드러누워 누가 별을 만들었을까, 아니면 저절로 생겨난 걸까, 토론을 벌이곤 했지요. 짐은 누군가가 만들어낸 것이라고 했고, 나는 저절로 생긴 것이라고 했습니다. 저렇게 많은 별을 만들자면 엄청나게 많은 시간이 걸릴 테니까요.

짐은 달이 별을 낳았을 것이라고 했습니다. 꽤 일리 있는 말인 것 같아 나는 반대하지 않았습니다. 개구리가 무섭게 많은 알을 낳는 것을 본 적이 있어서, 달도 그럴 수 있으리라고 생각했기 때문이지요.

— 마크 트웨인, 『허클베리 핀의 모험』 중에서

개구리만큼이나 수많은 알을 낳은 달이 한숨 돌리는 사이, 그의 알들은 하늘 곳곳에 뿌려진다. 한배에서 태어났지만 작은 녀석도 있고 큰 녀석도 있다. 색깔도 조금씩 다르고, 생긴 것도 조금씩 다르다. 알에서 깨어난 별들은 먼 우주로 흩어지기도 하고 가끔 지구에 떨어지기도 한다. 바닷속으로 들어가서 물고기가 되고, 산이나 들판에 떨어져서 풀이나 꽃이 되기도 한다.

하지만 그 오랜 세월 동안 도시에 떨어진 별은 없었다. 아마도, 살아갈 수가 없을 테니까. 그래도 혹시 어떤 별 하나가 마음이 멀고 눈이 멀어 문득 도시에 떨어졌다면. 누군가의 심장 속에 둥지를 틀고 반짝반짝 은밀한 빛을 내고 있다면. 그래서 가끔 누군가의 눈을 통해, 그 빛을 볼 수 있다면.

내게도 그 빛을 나눠줘.

지구의 마지막 날

내일 지구가 멸망한다면 오늘 무얼 하겠어요?, 라는 질문을 받았다. 솔직히 생각해본 적은 없어요, 말하면서 나는 생각했다. 아마 사랑해요, 고마워요, 미안해요, 라는 말을 누군가에게 하고 싶을 거예요. 그런데 그날은 휴대폰도 연결이 안 될 것 같고, 인터넷도 안 될 것 같고, 이야기를 전하려면 직접 찾아가는 수밖에 없겠죠. 그럼 난 딱 한 사람에게만 사랑해요 또는 고마워요 또는 미안해요, 라고 할 수 있을 텐데, 누구를 만나러 가야 할지, 어떤 말을 하면 좋을지 생각하다가 내일이 되어버릴지도 모르겠어요, 대답했다.

목적지도 알지 못한 채 무작정 집을 나서서 만나야 할 사람도 모른 채 헤매다가 어딘지도 모르는 곳에서 길을 잃은 나를 상상했다. 그곳이 숲이라면 좋을 텐데. 나무의 마지막 온기를 끌어안고 사랑해요, 고마워요, 미안해요, 속삭이면, 메아리가 그 누군가를 찾아 전해줄 수도 있을 텐데.

같은 노래

나를 그리워했다는 이야기는 하지 않았다. 그저 지나가는 말처럼, 그해 여름, 하나의 노래를 수백 번 되풀이하여 들었다고만 했다. 나를 그리워했느냐고 나도 묻지는 않았다. 나 역시 그해 여름에 하나의 노래만 들었다고 얘기했다. 그것이 같은 노래였다는 것을 알아버리고 둘 다 말이 없어졌다. 그 마음이 같은 마음이었다는 것을 알아버리고 둘 다 하염이 없어졌다.

내일 다시 만날 사람들처럼 가벼운 이별을 하며, 마음속으로는 영원한 작별의 인사를 건넸던 오래전의 여름이 기억나버렸다. 그 노래를 들으며, 한 번은 웃고 한 번은 울었던 그해 여름. 죽어가던 기억이 반짝 살아나고, 스러지던 그리움이 눈부시게 빛났던 그해 여름. 그 빛 속에서 나는 점점 어두워졌고, 너는 까마득히 멀어졌다.

하지만 그건 그해 여름이었다. 이미 마침표가 찍힌, 완결된 역사였다. 지금 와서 도무지 돌이킬 방도가 없는.

거칠다

외로운 사람과 외로운 사람이 우연히 만나서, 열정이나 갈망이나 그런 것에 빠져서, 이 사람이 아니면 안 된다고 운명에게 애원해서, 같은 삶을 공유하지 못하면 이 세상 모든 것이 무의미해질 거라고 생각해서, 많은 것을 희생하며 서로를 얻는다. 희생의대가로 얻은 사랑은 그만큼 힘이 셀 거라고 믿는다. 그리고 어느날, 그들이 사랑이라 생각했던 무엇의 형체가 희미해지고, 죽음이 그들을 갈라놓기도 전에 서로 다른 마음이 되어버렸다는 것을 깨닫는다.

왜 인생은 행복하지 않느냐고, 어째서 빛나는 것은 한순간이며 어째서 대부분의 시간은 이다지도 만족스럽지 않은 거냐고 누군가 물었다. 빤한 대답조차 생각나지 않아 나는 창밖으로 시선을돌린다. 태양이 빛나던 자리마다 어둠이 들어찼다. 어디에도 대답은 없고 삶은 여전히 거칠다.

목소리가 영 그래서

　목소리가 영 그래서 무슨 일 있느냐고 물어도 아무 일 없다 하고. 지금 갈까 해도 지금 말고 선선해지면 만나자 하고. 정말로 괜찮으냐고 재차 다짐을 놓아도 미적지근하게 괜찮아, 괜찮아 하니 이럴 땐 어떻게 해주면 좋을까. 그 사람 지금 외롭나. 살아도 살아도 외로움에 익숙해지지 않아 맥이 풀렸나. 무작정 들이닥쳐 엉겨붙어야 하나. 먼발치에서 그저 지켜봐야 하나.

All That Is

도시는 무수한 자극으로, 예술과 관능으로 욕망을 증폭했다. 한없이 많은 인물이 출연하지만, 어마어마하고 요란하지만 고독한 장면뿐인 오페라처럼.

_ 제임스 설터, 『올 댓 이즈』 중에서

삶은 이야기고 이야기는 삶이다. 설터는 삶과 이야기 사이의 이음새를 적확하게, 아찔하게, 냉정하게, 그리고 관능적으로 메우는 작가다. 2015년 유월, 아흔의 나이로 세상을 떠난 그의 마지막 소설이다. 마지막 장을 덮고 나면 'All That Is'라는 제목은 더 이상 무겁지도 거창하지도 않다. 그럴 만한 삶이고, 그럴 만한 이야기다. 그는 삶의 행복이나 불행, 희망이나 절망 대신, 견뎌야 하는 것과 견딜 수 없는 것 속에서 지속되어야만 하는 삶의, 변하는 것들과 변하지 않는 것들을 노래한다. 나는 설터의 마지막 소설을 그렇게 읽었다. 그렇게 보았고 그렇게 들었다. 책이 너덜너덜해졌다.

◆ 제임스 설터, 『올 댓 이즈』 ©김영준 옮김, 마음산책

이렇게 살아 있어서

그렇구나. 나를 아주 오래 안 사람들은, 나를 아주 많이 알고 있는 사람들은, 어떤 사심도 없이 나를 사랑하는 사람들은, 나와 나의 지금을 있는 그대로 받아들이는 거구나. 내가 뭘 잘못하고 있는지 말해줘요, 라고 했을 때 나의 소중한 선배는 말했다. 그냥 고맙다고. 이렇게 살아 있어서, 이렇게 하고 싶은 일을 하고 있어서, 이렇게 쓰고 싶은 글을 쓰고 있어서, 이렇게 우리가 만나 함께 할 수 있어서. 커다란 우산 아래에서 나는 비바람을 피했는데, 그 우산을 받쳐주고 있는 사람들이 누구인지도 모르고, 이렇게, 여태 고맙다는 말도 못 하고, 이렇게.

벽을 통과하는 법

연달아 다섯 번쯤 길을 잃어버린 후 나는 벽 앞에 서 있었다. '벽을 통과하기 위해서는', 사람이 말했다, '정면으로 달려가 부딪치면 안 돼, 그러면 튕겨나갈 뿐이야'. 내가 고개를 갸웃거리자 사람은 벽에 등을 지고 섰다. 단단하던 벽이 천천히 녹아 내렸고 그는 반쯤 벽에 파묻혔다가 사라졌다. '사람의 온기 때문이야.' 벽 너머에서 사람의 소리가 들려왔다. 나는 벽에 등을 기대고 가만히 기다렸다. 그러자 벽이 말랑말랑해지더니 나를 쑥 끌어당겨 품었다가 다른 쪽으로 토해냈다. '수만 번 길을 잃어도 벽을 통과할 수 있다면 괜찮은 거잖아.' 사람이 웃었다. 어쩐지 다 괜찮다는 기분으로, 나는 한 번도 가보지 못한 벽 너머의 세계에서 눈을 떴다.

언제나 그랬듯이

스무 번의 밤과 낮이 다 지나가고 하루가 남았다. 브레멘에서 프라하, 프라하에서 베를린, 베를린에서 다시 브레멘. 남은 일정은 이제 브레멘에서 서울. 열아홉 번의 맑고 눈부신 날이 있었고, 한 번의 흐린 날이 있었고, 비가 내리는 오늘 하루가 있다. 세 번의 기차여행과 한 번의 버스여행이 있었고, 다섯 번의 콘서트가 있었고, 프라하에서 산 두 장의 엽서와 베를린에서 산 바흐의 낡은 악보가 있었다. 무엇보다 여행 내내 나를 보살펴주고, 좋은 시간을 공유해준 친구들이 있었다. 나는 가끔 부서지기 쉬운 유리그릇처럼 까다롭게 굴었으나 손님이라는 이유로 용서받기도 했고, 이런저런 폐를 끼치고도 넘치는 사랑을 받았다. 모든 여정이 충만했고 모든 길들이 아름다웠다. 시간은 너무 빠르지도 너무 느리지도 않게, 가장 알맞은 속도로 흘러갔으니, 이제 넘치지도 모자라지도 않는 아쉬움을 품고 기억이 익어간다.

좋은 날들을 보냈으니 좋은 꿈을 꾸고 일어난 것처럼 애틋하다. 그리운 얼굴들이 기다리고 있으니 돌아가는 길이 이미 여물었다. 미뤄둔 많은 일들이 있으나 어떻게든 될 것이다. 언제나 그랬듯이.

감이 톡

골목길을 타박타박 걷다가, 아 감나무다, 아 감이 조랑조랑 매달렸다, 아 익어간다, 하고 입을 반쯤 벌린 채 올려다보는데, 코앞으로 감이 톡 떨어진다. 반걸음만 더 갔어도 입 안에 떨어질 뻔했다. 왠지 가을이 나한테 준 선물인 것 같아 주워 가니, 홍시다, 덜익었다, 아니다 익어서 떨어진 거다, 의견이 분분하다. 톡톡 건드려보니 오렌지색깔 속살이 드러난다. 손가락으로 한 조각씩 집어먹으며, 떫다 아니다 달다 아니다 깔깔껄껄 품평을 한다. 사실을 말하자면 떫기도 하고 달기도 한 맛이다. 뜨거운 햇살과 서늘한 바람의 맛이다. 계절을 통과하는 날들의 맛이다.

사라짐의 속도

한 번 사면 평생을 쓴다는데
나의 평생은 얼마나 남았을까. 내 평생이 끝나고 나면
내가 소유한 사물들은 각자의 수명과 상관없이
지상에서 사라지는 걸까. 누군가에게 어딘가에
기억이 남아 있다면, 완전한 사라짐은 아닐 텐데,
사라짐은 어떤 속도로 진행될까. 빛의 속도일까,
벚꽃이 떨어지는 속도일까, 여름이 가는 속도일까.
의도한 것은 아니지만,
주문한 프라이팬이 생일 하루 전날 도착해서,
이렇게 속절없는 생각을 하게 만든다.

스케치

이번 여행에서 발견한 자그마한 기쁨 중의 하나는 아무 데서나 스케치북을 펼치고 낙서 같은 스케치를 하는 것이었다. '아무 데서나'도 중요하지만 '아무 생각 없이'도 중요하다. 이를테면 카페 같은 데서 글을 쓸 수도 있겠지만 생각이 가닥가닥 끊어져서 문장을 만들어내는 것이 불가능할 때가 많다. 카메라를 누군가에게 들이대는 것도 불편하다. 스케치는 좋다. 대상과 나, 세계와 나사이에 적당하게 가깝고 적당하게 먼 거리를 유지해준다.

재즈트리오의 야외콘서트 장에서 주섬주섬 스케치북을 꺼냈다. 바람이 통하고 하늘이 보이는 야외인지라, 다들 손에 샴페인 잔을 들고 바스락거린다. 사진은 찍을 수 없어도 그림은 괜찮은 분위기다. 무릎에 스케치북을 놓고 눈으로는 무대를 바라보며 감으로만 스케치를 했다. 늘 그렇듯이 만족할 만한 건 아니지만 어떤 순간의 감흥 같은 것이 녹아 있는 미완의 스케치들이 마음에 든다.

그림을 배워서 다행이다. 글로도 사진으로도 표현할 수 없는 무엇, 그것에 조금쯤 가까워지고 있는 것 같아서.

너는 전업작가냐

PAPER를 그만둔 후부터 요즘 뭐 하느냐는 질문을 종종 받는다. '어떻게 지내느냐'가 아니라 '뭘 해서 먹고사느냐'가 질문의 요지다. 내가 하면 뭘 하겠나. 글 써서 먹고살지. 그러면 상대는 의아해한다. 정기적인 수입이 없는데 먹고살아지느냐, 라는 의문이다. 물론 책을 쓰는 일 외에도 외고, 강연, 공연 기획과 연출 등등이 있지만 그런 일들은 일종의 아르바이트다. 아무래도 집중력이 흩어지기 때문에 특별한 이유가 없는 한, 발을 뺀다는 원칙 비슷한 것을 갖고 있다. 여기까지 얘기하면 다시 처음의 질문이 돌아온다. 그럼 어떻게 먹고사느냐. 일일이 설명하면 지루하고 길어질 것 같아 '조금 먹고 산다'고 대답한다. 상당 부분 진실이기도 하다.

그럼 너는 전업작가냐. 그런 소리도 듣는다. 전업의사나 전업선생님 같은 말은 안 쓰는데 이상하게 전업작가라는 말은 흔하다. 작가를 직업으로 삼는 일이 그만큼 드물다는 이야기겠지. '전업'이라는 수식어를 붙여야만 내 직업을 설명할 수 있다는 게 참, 뭐랄까, 소란스럽다.

그래서 어떻게 되었나

그래서 어떻게 되었나? 그 성에 살던 왕과 왕비는? 공주와 왕자는? 그들이 가지고 놀던 마리오네트 인형들은? 인형들로 만들어낸 이야기의 끝은? 어떻게 되었나? 성 비투스 성당의 첫 디딤돌을 놓았던 바츨라프는? 천 개가 넘는 보석으로 장식된 그의 예배당에서 기도를 드리던 소녀는? 빛을 이끌고 왜곡하여 둥글고 높은 벽에 그림자를 만들어내는 스테인드글라스, 거기에 작은 유리 조각을 끼워 넣던 이들은? 그들의 아들과 딸은? 그들의 실패한 사랑과 이루지 못한 꿈과 누리지 못한 미래는? 골든 레인의 장난감 같은 집에서 살던 시종과 집사와 보초병은? 황금과 불로장생하는 약을 만들기 위해 밤을 새우던 연금술사는? 그 거리 22번지, 푸른 집에서 소설을 쓰던 카프카는? 어떻게 되었나? 상처받지 않기 위해 세상과 싸우던 여린 마음의 소년은? 한밤중에 커튼을 열고 휘황한 궁전의 불빛을 바라보며 이루지 못할 꿈을 꾸던 소녀는? 어떻게 되었나? 세상은 여전히 상처투성이고 우리는 여전히 여린데, 이제, 떠나야 하는 길은 멀고 다시 만날 날은 아득한데, 어떻게 되는 걸까, 너와 나는?

되다 안 되다 하는 건

"되다 안 되다 하는 건 된다는 거지요."

수영 선생님이 하신 말씀을 여러 번 되뇌고 있다.

뭔가를 새로 시작할 때, 그래서 안 되던 것을 되게 하려고 할 때보다, 어설프게 되다 말다 할 때가 더 힘들다. 아무것도 모를 때는 뭐라도 할 수 있을 것 같은데, 해보니 잘 안 되네, 역시 나는 안 되는구나, 에잇, 하는 심정이 되어버린다. 아마도 그런 시기에 많은 것을 포기해온 듯하다. 그런데 선생님의 저 말씀이 생각의 패러다임을 바꾸어놓았다. 되다 안 되다 하는 게 되는 거라면, 포기할 이유가 없다. 그다음부터는 노력만 하면 되니까. 될 때가 안 될 때보다 점점 많아질 게 분명하니까.

그것이 무엇이든. 영법이나 주법, 사람의 마음과 리듬을 맞추는 일, 상처의 흔적을 돌아보는 일, 먹먹했던 상실을 잊는 일이라 해도.

신기하달까

　멀게는 이십 년 전, 가깝게는 오 년 전에 쓴, 이천 몇백 배 정도의 글들을, 적게는 다섯 번, 많게는 열 번 정도 읽으며 수정 또 수정 또 수정을 하다 보니, 문장이 이상하게 보이는 건 말할 것도 없고 단어조차 낯설어진다. 아주 짧은 문장도 한참을 보고 있으면 이거 혹시 비문이 아닌가 싶어지고, 수천 번 써온 단어도 요리조리 살펴보면 내가 이 단어의 의미를 제대로 알고 있긴 한가 싶어져서 국어사전을 찾아보게 된다. 이 작업의 가장 안 좋은 점은 책을 읽을 때도 같은 증상을 겪게 된다는 것이다. 점점 늪으로 빠져드는 기분이지만 그래도 뭐. 그래서 뭐. 힘들다거나 싫은 건 아니고. 신기하달까. 혹은 당연하달까.

시트 정도는 바꿀 수 있다

여름용 시트가 거칠고 이불은 지나치게 가볍다. 온기를 품고 보글보글 끓어오르는 찌개 소리가 좋다. 공연한 시심에 젖어 소설을 덮고 시집을 들춰본다. 피아노보다 바이올린에, 바이올린보다 첼로에 마음이 기운다. 스마트한 사람보다 다정한 사람 가까이 가고 싶다. 용건은 없지만 안부를 물어도 괜찮을 것 같은 하늘이다. 어디론가, 가능하다면 바다가 있는 곳으로 떠나고 싶다. 다 이룰 수야 없겠지만 시트 정도는 바꿀 수 있다. 폭신폭신한 이불을 덮고 햇살에 보송하게 말라가는 빨래를, 여름 한철의 잠들을 바라본다. 많은 꿈을 꾸진 않았으나 총총한 날들이었다. 가을이 깊어진다.

나는 왜 이 지경인가

장례식장을 다녀오다 나 왜 이렇게 슬프지 했다. 강변북로 아래로 강이 흐르고 하늘 아래 나무들이 바람에 흔들렸다. 슬픔은 물처럼 낮은 데로 흘러 뿌리를 적시는구나 했다. 가지에 매달린 인연은 뿌리를 몰라도, 한 이십 년 된 인연끼리는 함께 젖는 건가 했다. 무슨 위로도 되지 못하면서, 천 년 갈 인연을 소망하는 일이 얼마나 건방진가 했다. 종잇장처럼 가벼운 이별에도 이리 휘청, 저리 휘청하는 삶이 죽음을 어떻게 감당하나 했다. 삶을 나눠 가진 사람들끼리는 죽음도 나눠 가져야 하는데, 나는 왜 이 지경인가 했다.

혼자 살기 위해서는

같이 지내면 좋을 때는 아주 좋고 나쁠 때는 아주 나쁘다. 혼자 지내면 좋을 때는 그럭저럭 좋고 나쁠 때는 그럭저럭 나쁘다. 저울에 달아볼 수는 없는 문제지만.

한때는 나의 자유의지에 의해 선택할 수 있는 일이라 생각했는데, 그것도 아닌 듯하다. 내가 애초에 그렇게 생겨먹은 것이겠지, 하다가, 혼자서 잘 지내는 사람이 반드시 혼자 살고, 누군가 곁에 있지 않으면 견딜 수 없는 사람이 반드시 누군가와 같이 사는 것도 아닌 걸 보면, 태생적 요소에 다양한 환경적, 운명적 요소가 더해지는 것 같기도 하다.

혼자 살기 위해서는, 사흘 간 연락이 끊어졌을 때 수소문을 해주는 사람이 최소한 셋 이상은 있어야 한다는 이야기를 어디선가 들었는데, 나는 몇 명이나 되는지 모르겠다. 좌우지간 집에 틀어박혀 사흘째 혼자 지내고 있는 이 시간이, 썩 괜찮다. 책을 읽고 그림을 그리고 글을 쓰고, 졸리면 자고 배고프면 먹는다. 누가 불러내지 않으면 평생 이렇게 살 수도 있을 것 같다. 확신할 수는 없는 문제지만.

그런 인연이라면

수영을 하다가 내 몸이 물과 뒤섞이고 있다는 느낌을 받을 때가 있다. 물을 믿지 못해 어딘가에 힘을 주면 그만큼 물도 단단해진다. 힘을 빼면 물은 아무런 저항도 없이 나를 품어 감싸고 떠올린다. 한 잎의 나뭇잎이나 한 마리 물고기처럼, 나는 물의 품에 안겨 실려가고 흘러간다.

내가 너를 지배하거나 강요하지 않고, 네가 나를 판단하거나 뜻대로 움직이려 하지 않고, 밀거나 당기며 감정의 무게를 재보지 않고 흘러가는 일. 깊어질수록 단단해지는 것이 인연이라 믿었는데 그게 아닐지도 모르겠다. 깊어질수록 부드러워지는 것, 그래서 모든 경계가 사라지는 것. 그런 인연이라면 영원이 가능할지도 모르겠다.

비가 온다고, 비가 그쳤다고, 구름이 돌고래를 닮았다고, 다시 비가 온다고, 그러다 무지개가 떴다고, 별이 나타났다고, 바람이 차다고, 어둠이 깊다고, 불빛이 따뜻하다고, 길을 잃었다고, 하지만 다시 찾았다고 속삭이며, 멀어졌다 가까워지고, 무거워졌다 가벼워지는, 그런 인연이라면.

그렇게 그냥 가는 마음

그날, 돌아오는 길에 하늘이 참 예뻐서, 한쪽을 오려다 편지지 삼아, 너에게 편지를 쓰면 좋겠다 했는데, 이제 다시 보니 풍경은 흐려지고, 그리움은 필터를 끼워놓은 듯 어른거려서, 무슨 마음을 먹는 일도 그때가 아니면 안 되는구나 하다가, 그래도 그런 마음이 어디 가겠나 하다가, 하지만 그렇게 그냥 가는 마음도 있었지 한다.

무슨 생각을 하는지

　오랜만에 만난 탓에 끝날 줄 모르고 이어지는 그의 근황을 한참이나 듣다가, '난 네가 무슨 일을 하는지가 아니라 무슨 생각을 하는지가 궁금해'라고 내가 말했다고, 그러자 그가 깊은 한숨을 쉬며, 요즘 좀 힘이 들어, 대답했다고, 나는 까맣게 잊고 있던 그날 우리의 대화를, 오랜만에 만난 친구한테서 듣고는, 누가 어딜 들어갔는지 나왔는지 이사를 갔는지 결혼은 했는지 툭하면 잊어버려 무심하다는 소리를 종종 듣고 있는 나로서는, 뭔가 변명거리가 생긴 것 같아서. 응, 언제나 궁금한 건, 네가 무슨 생각을 하며 살아가고 있는지. 혹은 견뎌내고 있는지.

물질적 세계

헤어짐을 예감해본 적은 없었다. 헤어지지 않을 거라 믿어서가 아니라 헤어짐은 필연적인 거라 믿었으므로. 필연과 예감은 어울리지 않으므로. 누군가를 또 무언가를 분명하게 이해한다고 생각한 적은 없었다. 다 이해한다고 생각했던 그 순간 세상은 불확실성으로 가득 찬 블랙홀 안으로 빨려 들어갔으므로.

피츠제럴드의 말대로 이 세계는 현실적이라기보다 물질적이다. 나는 물질을 조금도 이해하지 못한다. 마치 명사를 이해하지 못하듯이. 마치 관념을 이해하지 못하듯이. 그리하여 나의 세계는 늘 지나치게 무겁거나 가벼웠고 우리는 늘 지나치게 가깝거나 멀었다.

우리가 만날 때마다, 당신은 한 번도 만난 적 없는 낯선 사람이었고, 나는 당신에게 한 번도 보여준 적 없는 나를 들키곤 했다. 그리하여 나는, 하나의 사물이 제자리에 있는 것, 물을 마시는 것, 손 닿는 곳에 책이 있는 것에서 위로를 구하려 하는 사람이 되었다. 엄청난 물질의 질량, 그 에너지로 구성된 물질의 세계 속에서.

그리워하지 않으려고

누구에게든 아무 말도 하지 말아라.
말을 하게 되면, 모든 사람들이 그리워지기 시작하니까.
_ 제롬 데이비드 샐린저, 『호밀밭의 파수꾼』 중에서

'중학교 때 퇴학을 당하고'(홀든 콜필드처럼 '제발 더 이상 제
걱정은 하지 마세요'라고 선생님께 말했을 것 같다), 『호밀밭의
파수꾼』으로 막대한 부와 명성을 얻은 후 뉴햄프셔 콘월로 들어
가 은둔생활을 시작'(진초록색 오두막을 짓고 살았다. 왠지 파수
꾼에게 어울리는 색깔이다.), '1965년 이후 아무 작품도 발표하지
않았고'('나는 나 자신의 즐거움만을 위해 글을 쓴다'고 그는 말
했다. 어마어마한 사람이다.), '건강에 좋다고 믿었던 특별한 상자
속에 들어가 있기도 했던'(어쩌면 그 상자는 효과가 있었던 건지
도 모른다. 아흔한 살까지 살았으니.), 그리고 저 아름다운 문장으
로 『호밀밭의 파수꾼』을 마무리한 샐린저.

그는 도대체 자신의 무엇을 그토록 가두고 싶었을까?

어쩌면, 누구에게도 아무 말을 하지 않으려고.

그래서 누구도 그리워하지 않으려고.

더 이상 누구도 그리워하지 않아도 괜찮은 곳으로 떠난 그를 떠올리면,
왠지 마음이 놓이고 평화로운 기분. 다행이라는 기분.

아무것도 아닌 쓸쓸함

LP음반이 콤팩트 디스크와 자리를 바꾸었던 그때, 내가 잃어버린 것은 소유욕이었다. 좋아하는 뮤지션의 새 음반이 나오는 날을 빨간 동그라미로 가둬놓고, 푼돈을 모으며 기다리고, 두근거리며 레코드가게로 달려가고, 묵직한 존재감을 느끼며 레코드를 조심스럽게 들고 와서, 비닐을 뜯고, 앞면과 뒷면과 속지를 꼼꼼히 살펴보고, 턴테이블 위에 알판을 올리고, 첫 트랙에 바늘을 놓던 불편함이었다. 무겁고 부서지기 쉬운 그것을 전전긍긍하며 간직하던 마음이었다. 그렇게 어렵게 만나던 음악이 언젠가부터 쉬워졌고, 그 이후로 갖고 싶은 마음이 사라졌다.

소중한 것들이 사라지는 데는 수많은 경우와 방법이 있다. 그저 흔해져버림으로써 또는 너무 쉬워짐으로써 사라지는 것의 아무것도 아닌 쓸쓸함, 쓸쓸하지도 않은 쓸쓸함이 쓸쓸하다.

한 걸음 한 걸음

십이월의 초입에서 새삼스럽게 지난해를 돌아보니, '하루하루는 불안하고 힘겨웠지만 한 해 한 해는 내게 관대했다'는 『피너츠』의 한 구절이 떠오른다. 한 해가 간다고, 새해가 온다고, 뒤를 돌아보며 정리를 하는 성격은 아니지만, 나뭇잎을 떨어뜨리고 겨울 채비를 하는 나무들이 창밖에서 머뭇거리니, 괜히 마음이 촉촉해진다.

나쁜 일도 있고 슬픈 일도 있었으나 좋은 일도 많았다. 싫은 사람들도 만났으나 고마운 사람들이 늘 곁에 있어주었다. 오래 보지 못하고 자주 연락할 수 없었으나, 어찌어찌 연결되어 있었다. 풀지 못한 오해와 사과하지 못한 잘못과 좀 더 용감하게 굴었어야 했던 일도 있었다. 잃어버린 것들과 잊어버린 것들에도 무슨 이유는 있었겠지.

섣불리 판단하고 좌절하는 것을 경계하고 천천히 한 걸음 한 걸음, 사람을 잊지 않고, 또 걸어가야지. 쑥스럽지만 다짐 비슷한 것을 해본다.

온실 속의 화초

너는 온실 속의 화초야, 하고 나한테 늘 말하던 사람이 있었다. 그때마다 난 대답했다. 밖은 춥잖아요. 그는 내가 다이아몬드나 별이 되기를 바랐다. 그러기 위해서는 시련이란 걸 겪어야 한다고 했다. 다이아몬드는 단단하고 별은 외롭잖아요, 나는 대답했다, 반짝이는 것보다 춥지 않은 게 좋아요.

온실 속의 화초라는 말이 싫지는 않았다. 왠지 보호받고 있다는 기분이 드니까. 하지만 당신은 알았을까? 정말로 추운 밤들을 지내보지 않고서는 추운 게 얼마나 고통스러운 건지 모르는 거거든.

추운 밤들에 대해 나는 그에게 말하지 않았다. 누구에게도 말한 적 없다. 내 마음만은 늘 온실 속에 있다고 상상했고, 그것으로 지금까지 버텨왔으니까.

쉽지만은 않다, 나에게도. 인생은.

축사

결혼식 축사에 써먹을 만한 멋진 말 같은 게 있는지 좀 찾아 봐달라는 부탁을 받았다. 이를테면 아인슈타인이나 톨스토이처럼 유명한 사람들이 결혼에 대해 한 이야기 같은 거. 작가란 대체로 어딘가 꼬여 있는 인간인지라 결혼에 대해 별로 좋은 소리는 안 했을 테니 큰 기대는 하지 말라고 당부해놓고, 책과 자료를 뒤져보았다. 결과는 역시, 그럼 그렇지, 내 그럴 줄 알았다, 였다. 어쩌면 좋은 소리도 꽤 했을지 모르겠지만, 삐딱한 소리만 이날까지 전해오는 것일지도 모르겠다.

찾다 찾다 별수 없이 '결혼' 대신 '사랑'으로 노선을 바꿔, 릴케와 스탕달 등을 추려내고, 셰익스피어 소네트를 뒤졌다. 셰익스피어는 사랑과 여자와 결혼에 대해 시니컬한 관점을 주로 표출했지만, 그래도 셰익스피어니까 사람들이 한 번쯤 고려해줄 만하다는 생각으로. 그가 남긴 소네트들을 죄다 훑어보며 겨우 하나를 찾긴 했는데, 이게 또 자칫하면 축복이 아니라 악담처럼 들릴 소지가 있는 구절들이 있어서, 살짝 손만 대려다가 확 뜯어 고쳐버렸다. 논문 쓸 것도 아니고 뭐 괜찮겠지.

이날까지 나한테 결혼식 축사를 써달라고 한 사람이 없어 다행이다 싶다. 결혼에 대해 쥐뿔도 모를뿐더러, '결혼은 어떤 나침반도 항로를 발견한 적이 없는 거친 바다'라는 하이네의 말 같은 걸 인용하고도 남을 인간이 나니까, 앞으로도 그런 일은 없었으면 좋겠다.

156

비의 탓

다음 책 작업을 시작하기 위해 사진 폴더를 연다. 묘하게도 혹은 당연하게도 즐거웠던 여행에서의 사진이 없다. 써둔 글은커녕 메모 한 줄 없다. 만약 삶이 구구절절 있는 그대로 충만하다면 굳이 기록할 일이 뭐 있을까. 매듭을 졸라매고 살아도, 빈틈을 노린 공허 따위가 파고들어, 존재하지 않는 이야기를 만들어내라고 자꾸만 다그치는 건 아닐까. 지상은 행복하지 않으니 상상 속으로 달아나라고.

나는 글을 쓰기 위해 혼자 사는 걸까, 혼자 살기 위해 글을 쓰는 걸까, 생각해본 적이 있다. 뿌리에서 떨어져 나온 가지가 강을

타고 바다로 흘러가며 뿌리를 그리워하는 것처럼, 그러나 그래도 바다를 보고 싶어 하는 것처럼, 어느 한 곳에 마음을 붙이지 못하고, 두리번거리며, 여태, 제 마음 하나 단속하지 못하고.

그런저런 상념이 일상을 간섭하여, 백만 년 만에 홀로 잔을 채운다. 생각하면 머리도 마음도 복잡해지니, 그저 비 탓이라고 해 두자.

뒤를 돌아보았다

아기를 등에 업은 한 여자를 보았다. 알록달록한 포대기 안에 감싸여 아기는 칭얼거리고 있었다. 괜찮아, 괜찮아, 엎드려, 코 자, 노래하듯 어르며 앞으로 두 걸음, 뒤로 두 걸음, 흔들흔들 오가는 여자의 이마에 세월의 주름살이 늘어서 있었다. 젊은 엄마 대신 아기를 돌보는 할머니인가, 하고 지나치다가 뒤를 돌아보았다. 등에 업힌 아기를 보는 게 무척 오랜만이다 싶었다. 사라진 풍경이 사라진 이유를 짐작해보느라 한참을 서 있었다.

꽃을 들고 뛰어가는 한 남자를 보았다. 희고 붉은 꽃송이들이 투박한 포장지에 싸여 출렁이고 있었다. 허름한 재킷과 낡은 신발, 희끗희끗한 머리카락, 무엇 하나 꽃과 어울리지 않는 남자는 사람과 혹은 삶과의 약속시간에 늦어버렸다. 허겁지겁 길을 건너는 남자를 지나치다가 뒤를 돌아보았다. 꽃들의 표정과 남자의 표정과 그들을 맞이할 누군가의 표정을 짐작해보느라 한참을 서 있었다.

깊은 밤 창가에 서 있는 한 사람을 보았다. 문득 번개의 불빛이 일더니 천둥소리가 요란하고, 때 아닌 계절에 장대비가 쏟아졌다. 번개 속에서 사람의 얼굴이 나타났다 사라졌다. 사람의 창가를 지나치다가 뒤를 돌아보았다. 번개처럼 금이 간 너의 얼굴은, 이라고 시인 김수영이 사랑을 노래할 때, 이렇게 폭풍처럼 사랑이 몰아쳤던가, 하고 한참을 서 있었다. 자꾸 뒤를 돌아보는 것은 나의 세계가 이미 과거에 있다는 건가, 내가 알지 못하는 사이에 나는 너를 뒤에 두고 왔는가, 하고 한참을 견디었다. 사라져가는 것들과 늦어버린 것들의 풍경 속에서 마음을 절름거리며, 비와 바람을 다 맞았다. 조각난 세계의 모습이, 기억과 망각의 파편들이, 번개 속에서 나타났다 사라졌다.

행간을 읽고

예민하다는 것은 일종의 공감각이어서
다른 이들이 눈으로만 인지할 때 소리를 함께 듣는 것이고
다른 이들이 귀로만 들을 때 색채를 함께 보는 것.

혹은 침묵을 듣고,
행간을 읽고,
아직 행해지지 않은 것들을 미리 짐작하는 것.

마음이 깊어도

마음이 깊어도 사람은 부딪친다. 어딘가 모가 나서가 아니라, 좋아하지 않아서가 아니라, 어쩌면 주고 싶은 게 많고 받고 싶은 게 많아서. 사랑을 행하는 방식은 사람마다 다르니, 사랑한다면 그 또는 그녀가 원하는 방식으로 해야 한다. 원하는 것을 알아가는 길이 즐겁기도 하고 고되기도 하다. 그런 과정에서 한쪽이 서운해지기도 하고, 다른 쪽은 그 서운함이 또한 서운해지기도 한다. 왜 내 마음을 모르나 하다가 왜 나는 그 마음을 모르나 미안해진다.

체한 것처럼 앙금으로 남은 일이 있는데 누구에게도 말하지 않았다. 지금은 그저 입을 다무는 것이 최선이므로. 마음이 깊어도, 가 아니라 마음이 깊어서, 라고 해야 할지도 모르겠다. 변함이 없는 것만으로는 부족하겠으나, 아무 말 없이 홀로 견디겠다고 작정한다.

세기의 여름

『1913년 세기의 여름』이라는 멋진 책을 보고 있다.

릴케는 스페인 남부의 라이나 빅토리아 호텔에 머물며 『두이노의 비가』를 쓰고 있고(루 살로메를 비롯한 여러 여인들에게 칭얼칭얼 편지를 쓰면서), 카프카는 프라하에 머물며 베를린에 있는 미지의 연인에게 밑도 끝도 없는 편지를 끝없이 보내고 있고, 히틀러는 남성쉼터에 처박혀 미친 듯이 그림을 그리고 있다(그가 화가로 성공했다면 역사는 어떻게 바뀌었을까?). 뒤샹은 체스선수나 될까 고민 중이고, 토마스 만은 정확한 스케줄에 맞춰 강박적으로 글을 쓰고 있다.

프로이트는 반항하는 융에게 감정을 고스란히 드러내는 절교 편지를 쓰고, 스트라빈스키는 코코 샤넬을 만나고, 피카소는 아버지의 죽음과 개의 죽음과 암에 걸린 연인 에바를 떠안은 채 위기를 맞고 있다. 1913년, 그 일 년 동안의 기록. 4월까지 읽었는데 도난당한 모나리자는 아직도 행방불명이다.

그나저나 세기의 작가들이 이다지도 유약하다니, 그런 영혼이라 그런 글을 쓸 수 있는 건가. 릴케를 못내 사모함에도 불구하고

만약 한 인간이 곁에서 이런 방식으로 징징거린다면 나는 도망치
고 말 것 같다. 살로메의 심정을 알 것 같다고나 할까.

"사랑하는 루('사랑하는'이라는 말에 밑줄을 세 개나 그었다), 우
리가 얼굴만이라도 볼 수 있다면 얼마나 좋을까요. 그것이 지금 저의
큰 소망입니다." 릴케는 가장자리에 '나의 영원한 지주, 나의 전부'라
고 휘갈겨 쓴다. (중략)

　루는 '사랑하고 사랑하는 그대'에게 답장을 쓴다. (중략)

　"나는 그대가 고통을 겪어야 한다고, 앞으로도 영원히 그러리라
고 생각해요."

　_플로리안 일리스, 『1913년 세기의 여름』 중에서

◆ 플로리안 일리스, 『1913 세기의 여름』 ⓒ한경희 옮김, 문학동네

바람이 사는 법

남달리 삶의 즐거움을 자랑스럽게 포옹하는 내가 이 즐거움을 좀 더 자세히 관찰해본다. 거기에는 바람 외에 아무것도 없다. 바람은 우리보다 더 현명해서, 자신의 역할에 만족하고, 결코 자신의 속성에 맞지 않는 안정감이나 견실함을 기대하지 않는다.

_ 미셸 드 몽테뉴, 『체험에 관하여』 중에서

그런 거였나.
안정감이나 견실함은 바람의 속성이 아니고
바람도 스스로에게 그런 것을 기대하지 않는 거였나.
자신의 속성이 아닌 것을 기대하지 않는 것,
그것이 자신에게 만족하는 방법이었나.
그렇다면 나는 얼마나 바람인가.
너는 얼마나 바람인가.
나는 바람이 되고 싶지만 될 수 없는 존재인가.
바람의 흉내를 내지만 어딘가에 뿌리 내리고 싶은 욕망 때문에
결코 이 삶에 만족할 수 없는 것인가.

영정사진

목요일 밤에 부음을 듣고 금요일, 사촌과 차로 여섯 시간을 달려 경주로 내려갔다. 향년 97세, 장녀인 우리 엄마가 나를 낳은 순간 '할아버지'가 되신 분. 경주 전덕여자중학교와 고등학교를 지으신 분. 시멘트 한 포대 구하면 그걸로 교실을 짓다가 떨어지면 중단하고, 또 한 포대 구해 덧붙여 짓고, 풀 한 포기, 나무 한 그루 직접 골라 심으시고, 그렇게 학교를 만드셨다고 들었다. 혼자 여행을 많이 다니시고, 집 앞에 식사하러 가실 때도 늘 정장을 차려 입으시고, 일생을 반듯하게 살다 가셨다.

새벽에 발인을 하고, 고인의 뜻에 따라 화장을 하고, 유골을 선산에 모시고, 서울에 사는 사촌들과 기차를 타고 돌아왔다. 장례식의 절차가 이리 힘겨운 건, 피로에 젖어 슬픔을 조금이라도 잊으라는 뜻은 아닐까.

가시기 전날까지 식사를 잘하셨고, 아흔아홉 해의 마지막 시간들 중 정신이 명료하지 않은 순간들이 있었으나, 평온하게 떠나셨다고 들었다. 돌아가시던 날 아침에 식욕이 없다 하셔서, 전

복죽을 끓여드렸는데 수저를 들지 못하셨단다. 우리 손주들이 기차를 타기 전에 그 전복죽과 외할아버지가 즐겨 드시던 호박전으로 간단한 요기를 했다. 유골을 모신 선산에서 생전 즐겨 입으시던 옷가지들을 태울 때의 매콤한 연기가 눈가에 어른거려, 조금 울었다.

증명사진을 확대한 얼굴 사진이 아니라, 외할아버지가 집을 나서시는 모습을 담은 자연스러운 스틸컷으로 영정사진을 해서 좋았다. '내 힘으로 걸어 땅을 디딘 마지막 순간'이라 하시며 생전에 이 사진을 좋아하셨단다. 이후에는 계속 자리보전을 하시고, 어쩌다 외출하실 때는 부축을 받아 휠체어를 타셨다. 나를 빤히 바라보는 영정사진은 왠지 고인의 짐작할 수 없는 일부 혹은 형식을 띠고 있는 듯하여 늘 조금 불편했는데, 이 사진은 왠지 외할아버지의 이미지 혹은 친밀한 전체를 보여주는 듯하여, 슬픔 속에서 따뜻함이 전해졌다.

"너희 외할아버지 생전에 기거하시던 방에 네 이모들하고 앉았는데, 창문 너머에 새 한 마리가 포르르 날아와서 방 안을 기웃기웃하더니 포르르 날아가더라. 그런 꿈을 꾸고 아침에 일어나 가만 생각해보니 이제야 이승을 떠나셨나, 새가 되어 날아가셨나 싶더라."

사십구재를 치른 다음 날, 전화로 듣는 엄마 목소리에 물기가 촉촉했다.

죽어서 별이 되고, 죽어서 새가 되고, 죽어서 꽃이 되고. 그렇게 자유롭고 아름다운 무엇이 되어서 천년만년 살고지자는 노래는, 죽음으로 삶을 놓음이 아니라 죽음이 삶으로 이어짐을 믿으려는 마음이었나, 했다.

'돌아가시다'는 말이 위안이 된다.

오신 곳으로 가시었으니 생로병사의 고통에서 벗어나 편안히 쉬시기를.

그런 대화가 있어

_ 그게 너의 유일한 단점이야.

_ 그렇다면 고치고 싶지 않은데?

_ 왜?

_ 단점이 하나는 있어야지.

_ 좋네, 그럼 그렇게 해.

누가 이 말을 하고 누가 저 말을 했는지는 중요하지 않아. 그런 대화가 있어. 마음이 맞다는 건 그런 것.

기억의 폭설

'…눈이 와요.'

잠결에 눈 소식을 듣고 꾸던 꿈을 마저 꾼다.
대단한 꿈은 아니었지만 깨어나고 싶지가 않아서.
그래도 곧 깨어나야 한다는 건 알고 있었다.

창을 열자 기억의 폭설이 쏟아진다.
여름은 풍성했고 가을은 깊었다.
집 앞의 단풍나무는 아직 차마 떨어뜨리지 못한 잎을 매달고
꿈에서 깨어나지 못한 얼굴로 어리둥절 눈을 맞고 있다.

아무런 일도 일어나지 않는 날들이 계속된다.
일어났으면 하는 일도
간절히 바라는 것도 없는 날들이지만
나도 아직 꿈에서 깨고 싶지는 않았는데.

삶의 가혹함으로부터 도망친 적은 없었다.

마주 서서 싸운 적도 없었으나.

모든 것들이 나를 충분히 괴롭힌 후 떠나가기만을 바랄 뿐.

기억은 기억 위로 쌓여 층을 이루고

나는 하릴없이 카프카를 중얼거린다.

내가 세상에서 가장 사랑하는 사람이 당신이라고 말할 때는

아마도 진정한 사랑이 아닐 것입니다.

나를 향해 들이대는 칼이 당신이라는 사실이,

나에게는 바로 사랑입니다.

_ 프란츠 카프카, 『밀레나에게 보내는 편지』 중에서

◆ 프란츠 카프카, 『밀레나에게 보내는 편지』 ©박환덕 옮김, 범우사

완벽한 순간들

혹시 나를 깨울까 봐, 당신은 조용히 몸을 일으켜 발끝으로 침대에서 내려섰지. 가장 먼저 하는 일은 커피를 만드는 것. 물이 끓는 동안 화분에 물을 주고, 전날 밤의 흔적들을 지웠지. 두 개의 머그를 뜨거운 커피로 채우고, 눈을 비비는 내게 물었지.

_ 커피, 어디서 마실래?

작은 발코니에 놓인 폭신한 의자는 언제나 내 차지였지. 당신이 딱딱한 의자에 앉아 눈을 가늘게 뜨고 햇빛의 온기와 바람의 방향을 가늠하는 사이, 나는 한 모금의 커피를 머금고 오래전 기억을 호출했지.

_ 기억나? 언젠가, 어느 골목에선가, 길을 걸어가다가, 문득 하늘을 올려다보며, 내게 했던 이야기.

_ 무슨 말?

당신은 고개를 갸웃거렸지.

_ 태양은 저렇게 멀리 있는데, 그 온기가 여기까지 닿아서, 우리가 따뜻해진다는 게 신기하지 않아?, 라고. 난 그 이야기가 정말 마음에 들었는데.

_ 그랬어? 난 잊어버렸는데. 기억해줘서 기뻐.

당신은 미소를 지었지. 당신의 미소가 나를 행복하게 만든다는 게 또 신기해서, 나는 당신의 뺨에 살짝 입을 맞추었지.

_ 오늘은 뭘 할 거야?

여전히 입매에 미소를 매달고 당신은 물었지.

_ 글쎄, 책을 읽고, 음악을 듣고, 산책을 하고, 시장에 들러 꽃과 과일과 빵과 치즈를 살까.

_ 나를 위해 일부러 요리를 할 필요는 없어. 내가 뭔가 사 오면 되니까. 편하게 즐겁게 하고 싶은 걸 해.

당신은 항상 그렇게 말했지.

_ 하지만 난 요리하는 게 좋은걸. 맛있게 먹는 걸 보는 것도 좋고.

나는 당신이 내가 있는 곳으로 돌아오는 게 좋았고, 당신은 불이 켜진 집에서 내가 기다리고 있는 걸 좋아했지. 그리고 당신과 함께했던 밤들. 맥주, 캄파리를 섞은 화이트와인, 딸기를 올린 아이스크림, 달콤한 음악과 오래된 애니메이션, 활짝 열린 창, 커튼을 흔드는 바람, 피아노와 우쿨렐레가 있던 풍경 속에서 우리는 하나의 가지 위에 앉은 새들처럼 친밀했지. 나란히 책을 읽다 잠이 들면, 꿈들은 한결같이 고요하고 정직했지.

짧은 만남이 끝나고 또 한 번의 긴 이별이 올 때마다, 당신은 나를 슬프게 만들지 않기 위해 실없는 농담을 하며 장난을 쳤지.

당신과 헤어지자마자 길을 잃어버리는 나를, 시야에서 사라질 때까지 배웅하고, 이제 홀로 지켜야 하는 공간을 향해 혼자 걸어갔지. 언제나 어디서나 고마운 것이 많은 사람, 고맙다는 말을 잊은 적이 없는 사람, 노래를 할 때는 일부러 우스꽝스러운 표정을 하고, 내가 다치거나 속상해하면 난감한 미소를 짓는, 내가 아는 당신은 그런 사람이지.

당신과 나 사이에는 오천오십구 마일의 거리가 있고, 내가 하루를 시작할 때 당신은 잠자리에 들지. 헤어질 때마다 다시 볼 수 있을까 아득해지고, 만날 때마다 다시 헤어질 수 있을까 막연해지지. 그래도 어떻게든 만나고 어떻게든 헤어진 세월이, 어쩔 수 없이 익숙해질 만큼 오래되었지. 가끔은 당신을 잊고 살기도 하고, 어쩌다 다른 사람에게 마음을 빼앗기기도 하면서, 그 시간들을 견디어냈지. 하지만 어지러운 하루가 끝나고 지친 몸을 침대에 눕히면, 스르르 당신 생각이 스며들지. 당신의 하루는 어땠을까. 끼니를 거르진 않았을까. 꿈은 평안했을까. 우리가 함께 걷던 거리의 태양은 아직도 온기를 잃지 않았을까. 불 꺼진 집으로 돌아가는 일은 괜찮아졌을까. 혹시 다른 사랑에 빠졌을까. 혹시 내가 다른 사랑에 빠졌나 궁금해하고 있을까. 행여 그런 일이 있어도, 여태 그랬던 것처럼 다시 돌아올 거라고, 당신도 나처럼 믿고 있을까.

사랑일까 아닐까 저울에 달아본 적은 단 한 번도 없었지. 그럴 이유가 없었으니까. 당신은 항상 눈앞에 있는 사람을 가장 소

중하게 여기지. 그리고 당신과 함께 있는 동안, 나는 늘 당신의 눈앞에 있었지. 오천오십구 마일 떨어진 곳으로부터 전해오는 당신의 온기가 여태 나를 감싸고 있는 건, 당신이 내게 준 완벽한 순간들 때문이지.

나의 소관이 아니어서

눈이 뿌리를 보지 못하니 마음은 가지 끝에 매달려 있다.
바람은 나의 소관이 아니어서 떨어질 날을 알지 못한다.

다치는 건 여자들

아무리 말랐다고 해도 키와 근육을 고려해볼 때 오십 킬로그램 정도는 되어 보이는 여자 무용수들을 번쩍번쩍 들고 획획 돌리기까지 하는 남자 무용수들은, 정말로 신기하다.

_ 여자 쪽에서도 뛰어오를 때 탄력을 충분히 줘야 해.

제이 오빠의 설명을 들으면서도 신기해, 신기해, 아무리 그래도 신기해.

위험할수록 완벽한 신뢰와 완벽한 호흡이 필요하다. 그러니까

'파트너'라는 거겠지. 순조롭게 단순하게 쉽게 마음대로 흘러가는 것이라면 누구와도 춤을 출 수 있으리라. 심장에 전율이 흐르는 까닭은 그들의 눈부신 움직임이라거나 화려한 동작 때문이 아니라, 그들이 서로에 대해 품고 있는 신뢰 때문인지도 모르겠다.

그런데 말이지, 마치 날개 달린 천사를 들어 올리듯 가볍게 여자를 들어 올리는 남자 무용수보다, 그에게 완벽하게 의지하는, 모든 것을 믿고 맡기는 여자 무용수가 더 대단한 건지도 몰라. 떨어지면 다치는 건 여자들이잖아.

묘하게 신경 쓰인다

책을 읽다 보면 연인이나 부부끼리의 대화가 묘하게 신경 쓰인다. 남자는 여자에게 반말을 하는데, 여자는 남자에게 존댓말을 하는 경우가 대부분이다. (특히 번역본에서 이런 현상이 두드러진다.)

'연인이나 부부의 관계에 있는 남녀의 경우, 남자의 나이가 여자보다 많은 게 당연하다는 고정관념'을 버젓이 드러내는 동시에 '여자는 남자한테 존대를 해야 한다는 성차별적 의식'을 내포하고 있기 때문에 불편하게 느껴지는 걸까?

난 딱히 페미니스트는 아니지만, 남자는 따박따박 반말을 하고 여자는 또박또박 존댓말을 하는 경우가 현실에서 그리 흔할까? 연인 사이에서는 나이를 떠나 서로 반말하거나 서로 존대하는 것이 자연스럽지 않나? 하물며 부부는? 내가 너무 예민한 건가?

이런 생각에 잠겨 안 그래도 예민해져 있는 와중에 깜찍할 정도로 기가 막힌 사례를 발견해버렸다.

수탉이 암탉에게 말했다.

"도토리가 익을 때로군. 우리 같이 산으로 가서 배부르게 먹어보자고. 다람쥐들이 다 가져가버리기 전에 말이야."

암탉이 대답했다.

"좋아요. 우리 한번 기분을 내봅시다."

_그림 형제, 「건달」 중에서

닭들까지 이래도 되는 거냐.

이 이야기에 나오는 닭들은 오리를 못살게 굴고 여관주인을 괴롭히는 엽기건달커플인데 이야기가 끝날 때까지 아무런 벌도 받지 않는다. 그림 형제 동화에는 가끔 이렇게 나쁘기만 한 주인공들이 나오는데(권선징악은 없다), '세상은 원래 이런 거 아니냐'라는 자조적인 코멘트가 종종 붙어 있기도 하다.

예지몽

책을 읽다 스르르 빨려 들어간 그 꿈은 지나치게 생생해서, 서서히 깨어난 후에도 질감이나 촉감이 고스란히 살아 있었다. 지금도 마음을 뻗으면 모서리에 난 홈집까지 만질 수 있다. 경험으로 미루어볼 때 이것은 예지몽이다. 엄청난 재앙이나 인류의 향방을 예고하는 거창한 예지몽은 아니지만, 나의 무의식이 내 삶을 객관적, 직관적, 운명적으로 진단하여 탁, 하고 내려놓은 카드처럼, 상징적이고 치명적인 경고다.

그러니까 난 아마 망했다. 자비로운 운명은 늘 그렇듯 두 개의 선택권을 내민다. 순순히 망하느냐, 저항하며 망하느냐.

라오스는 아이처럼 웃었다

비엔티안, 방비엥, 그리고 루앙프라방이라는 낯선 지명을 통과하는 내내, 나는 매우 게으른 여행자였다. 풍경을 카메라에 담지도 않았고 떠오른 생각을 잡지도 않았으며 무엇을 하겠다, 하지 않겠다는 계획조차 없었다. 가끔 모호하고 불분명하고 복잡한 사념이 머리나 마음 어느 한쪽에 내려앉긴 했지만, 길에서 마주치는 아이들의 웃음과 거품이 넘치는 라오 맥주 한 잔으로 털어낼 수 있는 정도의 무게였다.

"그곳의 아이들이 예뻐."

나를 움직이게 한 건 그 한마디였다. 예쁘지 않은 아이들이 어디 있겠느냐마는, 어디가 어떻게 예쁜지, 어떤 특별함이 있는지 물어볼 생각도 하지 않았다. 그저 그 문장 어딘가에, 말로 설명할 수 없는, 직접 보지 않고서는 알 수 없는 특별함이 있었다. 그리고 과연, 그랬다. 비엔티안에서 방비엥으로, 방비엥에서 루앙프라방으로 넘어가는 길은 험하고 길었지만, 그 길 어디에서나 아이들을 만날 수 있었다. 누구도 울고 있지 않았고 누구도 칭얼대지 않

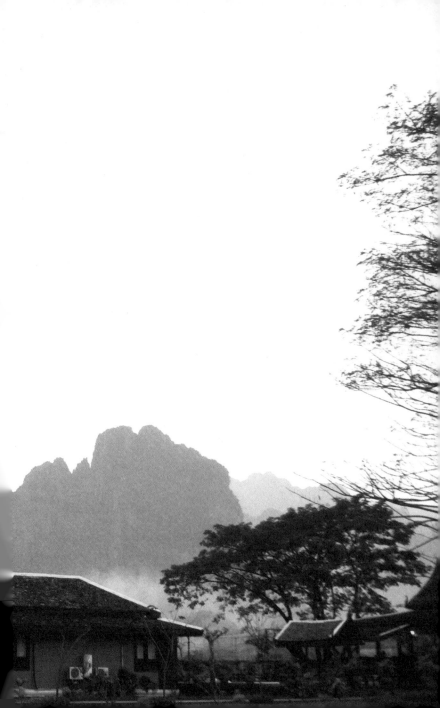

왔다. 부끄러워질 만큼 맑은 눈동자가 온 세상에 별처럼 반짝이
고 있었다. 자연이 품지 않았다면 불가능한 아름다움. 그 아이들
이 또한 자연을 품고 있었다.

거리를 타박타박 걷다 보면 어디에서나 그런 아이들과 마주
쳤다. 옹기종기 모여 앉아 놀던 아이들, 올망졸망 손을 잡고 걸
어가던 아이들이 고개를 빤히 들고 바라보다가, 조금 수줍은 듯,
그러나 한껏 기쁜 얼굴로 입을 모아 외쳤다.

"사바이디!"

라오스의 인사말인 '사바이디'는 '안녕하세요'라는 뜻이다. 처음에는 그 말이 영 입에 붙질 않았다. 하지만 언제 어디서나 누군가와 눈만 마주치면 그 말을 듣게 되니, 익숙해지지 않을 도리가 없었다. 식당에서 식사를 하고 있어도, 어디선가 작은 아이가 나타나서 테이블에 살짝 매달려 다정하게 인사를 건넸다. 그들이 원하는 것은 일 달러짜리 지폐도 아니고 초콜릿도 아니었다. 다만 '사바이디'라는 다정한 인사를 돌려주는 것만으로, 세상을 얻은 듯 행복한 미소를 지어주었다.

　그해 겨울, 라오스에서의 시간들은 내 삶의 어느 부분에 뿌리를 내리고 가지를 뻗었다. 어떤 바람이 그 가지를 흔들고 어떤 햇살이 꽃을 피워낼지, 혹은 어떤 비가 작은 열매들을 괴롭힐지, 아직은 모른다. 하지만 눈을 감으면 라오스가 웃고 있다. 아이처럼 무고하고 천진하게, 소리 내어 웃고 있다. 나의 조그마한 슬픔은, 아마도 그것으로, 삶의 겨울 안에서 조그마한 위안을 얻으리라.

용감해지자

_ 슬픔을 어떻게 견뎌내면 좋을까?

_ 슬픔은 견딜 수 없는 거야.

_ 견딜 수 없다고?

_ 슬퍼지면 슬퍼하는 수밖에 없는 거야. 받아들여야 하는 거야.

_ 받아들인다는 건 뭐야?

_ 슬픔을 받아들인다는 건 자신의 감정에 대해 책임을 진다는 거야.

_ 감정에 대해 책임을 진다는 건 뭐야?

_ 감정에 대해 책임을 진다는 건 자신에게 정직해지고 타인에게 솔직해진다는 거야. 그래서 용기가 필요한 거지.

_ 용기?

_ 응. 용기.

_ 그럼, 용감해져야겠네.

_ 응. 용감해지자.

메리 크리스마스 마침표

안녕 그대 제대로 계산을 해본 건 아니지만 우리 사이에는 몹시도 복잡한 별들의 운행주기 곱하기 아무것도 아니지만 눈을 흐리게 하는 상념의 먼지들에 루트를 씌운 값을 다시 인수분해한 정도의 거리가 있겠지요 어림짐작으로 말하자면 인력이 아닌 중력의 법칙에 의해 흔들리기도 하고 제자리를 찾기도 하는 거리 또는 비록 의미심장하지만 기실 어쩔 수 없는 거리라고 할까요 무한히 가깝고 그만큼 먼 거리기에 나는 고작 바람 한 번 불면 날아가버릴 무게의 가벼운 인사를 건네요 메리 크리스마스 마침표

화이트 크리스마스 효과

음악적 재능이 뛰어난 내 친구 제롬 브루너는 언젠가 자기가 좋아하는 모차르트 음반을 턴테이블에 올려놓고 아주 즐겁게 들은 뒤 음반을 뒤집으려고 가보니, 음반을 아예 틀지도 않았다고 한다. 이것은 우리가 친숙한 음악일 때 종종 경험하게 되는 사례 가운데 극단적인 경우에 속한다. 라디오를 끄거나 곡이 끝났을 때도 음악이 희미하게 들린다고 상상하면 마치 음악이 조용히 계속 연주되는 듯한 착각에 빠지게 된다.

연구자들이 '화이트 크리스마스 효과'라고 부르는 현상에 대해 1960년대에 몇몇 실험이 행해졌다. 이는 당시 모르는 사람이 없이 유명했던 빙 크로스비의 노래를 거의 0에 가까운 볼륨으로 줄이거나, 실험자가 노래를 튼다고 말해놓고 실제로는 틀지 않았는데도, 일부 피험자들이 노래를 '듣는' 현상을 가리키는 말이다.

_올리버 색스, 『뮤지코필리아』 중에서

그러니까 나는 당신이 내 앞에 없어도, 당신과 함께 시간을 보낼 수 있다.

내가 이런 이야기를 하면 당신은 저런 얼굴을 한다. 내가 이

렇게 행동하면 당신은 저렇게 반응한다. 나는 당신을 웃게 할 수도 있고, 아프게 할 수도 있다. 나는 당신을 구할 수도 있고, 방치할 수도 있다. 나는 당신을 영원히 소유할 수도 있고, 매정하게 떠날 수도 있다. 만남과 이별을 몇 번이나 반복하며, 현실에서 일어나지 않았던 일들을 재생하며, 기뻐하고 슬퍼하고 후회할 수도 있다.

그러니까 우리 사이에 터무니없이 긴 세월이 놓여 있어도, 이 상태를 '이별'이라 부를 수는 없다. 음악이 없어도 음악을 들을 수 있는 것처럼, 당신이 없어도 당신을 소유할 수 있다. 그때 그토록 익숙했던 당신을 내가 잊지 않고 있다면.

◆ 올리버 색스, 『뮤지코필리아』 ⓒ장호연 옮김, 알마

좋아요

"'좋아요'를 왜 누르는 거야?"

"음, 그러니까, 나도 그렇게 생각해, 좋은 이야기야, 좋은 정보야, 네가 맛있는 걸 먹고 있다니 나도 좋아, 너를 응원해, 네 이야기를 듣고 있어, 기타 등등, 기타 등등…."

"사는 게 복잡해."

나는 고개를 갸우뚱하고 그의 말을 되새김질해본다. 말을 하거나 안 하거나, 둘 중 하나였던 때가 있었다.

이제는 말을 하는 것과 안 하는 것 사이, 말을 하지만 안 하는 척하거나 안 하는 듯하지만 사실은 한 것 사이, 이 말을 한 것 같으나 알고 보면 저 말을 한 것과 저 말을 했는데 그 말로 받아들이는 것 사이, 이 모든 것들이 뒤엉켜 부질없고 무의미한 와중에 착각과 오해가 발생하는 어느 지점으로 와 있는 건지도 모르겠다. 그렇다고 믿었던 것이 맥없이 부서지기도 하고, 무슨 일인지 미처 알아차리기도 전에 바보가 되어 있고, 다 이야기했는데 아무도 듣지 않았고, 아무 말도 안 했는데 결론이 나 있다.

나는 이렇게 복잡한 삶을 살도록 만들어진 사람이 아니어서, 모퉁이에 이를 때마다 상처를 받는다. 그리고 상처는 사람을 강하게 만들지 못한다. 그저 영혼에 폭력을 행사할 뿐.

모든 일에는 이유가 있겠으나, 그냥 지나가는 일은 아무것도 없다.

175
29 December

사이

한때 기쁨이었던 것들이 슬픔으로 변해가는 사이,
한 사람이 걸어왔다 달려가는 사이,
망각이 기억과 자리를 바꾸는 사이는
어쩌면
달콤한 삶과 아무것도 없는 죽음 사이.
혹은 아무것도 없는 삶과 달콤한 죽음 사이.

지난밤에는 아무 일도 일어나지 않았으니
오늘도 지나갈 것이다.

제자리

돌아보면 이미 모든 것이 아득해진다. '본래 있던 자리', '위치의 변화가 없는 같은 자리', '마땅히 있어야 할 자리', 다시 말해 제자리는 벌써 사라졌다. 망망대해의 조각배처럼 표류하는 삶에서 벗어났다고 믿었으나 정박은 나의 몫이 아니었다. 그저 조금 익숙해졌을 뿐이고 조금 덜 외로워졌을 뿐이었다. 다 나은 줄 알았는데 간헐적으로 터져 나오는 기침처럼, 쉽게 회복되지 않는 마음은 늘 깊은 곳에 있었다. 참을 수 없을 정도로 순진하게, 오고 가는 세상의 이치 같은 건 한 번도 겪어본 적 없다는 듯, 빤히 눈을 뜨고 바라보는 자아의 일부분이, 긴 밤 내내 뒤척였다. 그를 달래느라 심장이 닳았다. 그리고 또 돌아보면 이 모든 것이 아득해지는 날이, 올 것이다. 와야만 한다.

제자리로 돌아가고 싶다, 간절하게.
그런데 어디일까. 마땅히 있어야 할 나의 자리는.

둘 중의 하나

한때 가까웠던 사람이 멀어진다. 나란하던 삶의 어깨가 조금씩 떨어지더니 어느새 다른 길을 걷고 있다. 특별한 일이 생겨서라기보다 특별한 일이 없기 때문인지도 모른다. 마음이 맞았다가 안 맞게 되었다기보다, 조금씩 안 맞는 마음을 맞춰 함께 있는 것이 더 이상 즐겁지 않기 때문인지도 모른다. 이쪽이 싫기 때문이 아니라 저쪽이 편안하기 때문인지도 모른다. 한때 가까웠으므로 그런 사실을 털어놓기가 미안하고 쑥스럽기 때문인지도 모른다. 그래서 어쩌다 만나면 서로 속내를 펼쳐 보이는 대신 겉돌고 맴도는 이야기만 하다 헤어진다. 삶이 멀어졌으므로 기쁨과 슬픔을 공유하지 못한 채 멀어진다. 실망과 죄책감이 찾아오지만 대단한 잘못을 한 건 아니므로 쉽게 잊는다. 그런 일이 반복되고, 어느 날 무심하고 냉정해진 자신을 발견하고 깜짝 놀라기도 하지만, 새삼스럽게 돌아가기에는 이미 멀리 와버렸다.

삶이란 둘 중의 하나. 이것 아니면 저것.
그런 것들이 쌓여 운명이 되고 인생이 된다.

ANTIKVARIÁ

Josef Koudelka

Pierre Reverdy
**Palubni
denik**

František Drtikol

film ve
fotografii

44 foto

OLGA SCHOBEROVÁ

JOSEF
ŠUDEK
Portréty

MARIELA MRÁZKOVÁ

Jan Saudek
THEATER DES LEBENS

TORST

MAN RAY

PRAHA
ve fotografii Karla Plicky

상대를 비난하거나 공격하지 않고

진심의 충고를 하는 일이

얼마나 어려운 건지 몰랐을 때는,

그런 충고가 얼마나 고마운 것인지 까맣게 몰랐다.

거기에 비하면 그저 입을 다무는 것은

얼마나 쉽고 안전한 일인가.

기쁜 일보다 슬픈 일에

마음을 써주는 이들이 삶에

더욱 세밀하게 새겨진다.

슬픔은 기쁨보다 힘이 세다.

그래서 더 오래 살아남는다.

한 사람을 잊겠다는 것은
그 사람을
내 생의 은유로 받아들이겠다는 것입니다.